U0053792

影樂‧樂影

—— 電影配樂
文錄

劉婉俐◎著

代 序

流浪，原是為了一個返鄉的美麗藉口。

在這些文字背後，則潛匿了我對於創作癡夢的古老鄉愁；

在電腦螢幕上浪遊了許久之後，

越過音樂旋律編織成的藩籬，

我終於望見這世界上難以言說的美景……。

僅以此書獻給湛藍的天空，

希望幸福與夢想的光羽，永遠得以自由地飛翔！

◎ 影樂・樂影——電影配樂文錄 ◎

劉婉俐

代 序

i

代 序

目錄

目錄

影樂・樂影──電影配樂文錄 ◎

前言

早在開始撰寫電影配樂家的專題稿時，就出現了一些想法與技術上的難題。首先，是如何選樣的問題？名家薈萃，一時之間，實有不知從何著手的茫然感；後來決定先寫自己喜歡、且具有一定知名度的音樂創作者，再陸續地寫下去，一來比較能處理素材和把握靈感；二來藉著經驗的累積，或許能慢慢完成以文字企圖勾勒電影配樂版圖輪廓的構想（實際操作之後，才發現理想與現實的距離，原來是如此遙遙相對）。

接下來的，就是如何敘述與切入的問題了，音樂的抽象性使它在轉為文字的具象化過程中，難免會有些變形、失焦。尤其在此要面對的，又是帶有歷史縱深的作者全覽，加上電影質素的必然涉入，若單要以文字來駕馭這多層次的空間性，顯然是不足而異想天開的。幾番掙扎折衝之後，只好

選擇了一個統籌的意象，來試圖捕捉住這些創作者的音樂神髓與風貌，這就是每位配樂者文前標題的由來。

在電腦上奮戰許久之後，終於浮現了幾處文字陸塊，其中有許多薇帶自珍的叢林，修了又修，還是蔓草橫生。經過海流的漂整，與編輯的刀斧檢修後，它們首度出現在《表演藝術雜誌》上。或許是戀戀不捨的緣故，在儘量保留原有綠林、蹊徑的情況下，我又重新將這些陸塊修了一次；並把它們納入原先對歐洲電影配樂發光角隅的拼圖計畫中。之後，它們受寵地盤踞了整裝待發的《影響》的某些扉頁（可惜不久後《影響》就停刊了），然後召喚其他的音符精靈，飛舞在未落筆的創意窗台前：透過《音樂時代》、Pass、《電影欣賞》等雜誌編輯的協助，慢慢地陸續孵化了這本書裡的相關篇章。這便是二年多來有關電影配樂文字被開墾出來的始末。

對於已經看過那些文章的讀者們，除了鄭重說聲抱歉之外，也希望你們會喜歡這些已探勘出來的文字區塊、喜歡它們橫生一氣的亮相方式！

電影配樂大師篇

Michael Nyman——與魔鬼對話的英國紳士

有評論者是這麼定義Michael Nyman的音樂的，說這是一種神靈與魔鬼的爭戰、或是對話。我想，如果兩者夠平和的話，這種拉鋸就可被視為是一種對話，若是交涉的場面過於火爆，那就是一場競爭激烈的戰鬥了。不管是戰鬥抑或是對話，從某個角度看來，都揭示了Nyman音樂中十足的戲劇性與衝突力。

從一系列Peter Greenaway的電影到Jane Campion的《鋼琴師與她的情人》（The Piano），Nyman的電影配樂具有明顯的古典音樂標記，但在正統技法的表面下，翻湧的是接連不

《廚師、大盜、他的太太
和她的情人》（科藝百代提
供）

斷的對峙與抗衡，一如背後影像彰顯的寓旨。譬如在《廚師、大盜、他的太太和她的情人》（The Cook, The Thief, His Wife & Her Lover）中的一景，廚房裡正在理髮的孌童引吭高歌著詠嘆曲，畫面從猶如十七世紀尼德蘭鄉土畫派的寒傖、荒誕景象，向右慢慢pan入鬧熱生香的餐廳，色調頓時由慘綠轉為豔紅的同時，孌童的聲音嘎然而止，音樂適時切換入管絃樂的迴旋曲式，接住餐廳一幅偌大類似林布蘭〈夜巡圖〉的佈景，畫中人物凝視著眼前一堆衣冠鬢影的白領階級，紅男綠女杯觥交錯、狂歡雜沓，音樂迴旋復又迴旋，影像繼續向右推滑。在畫中有話、樂中有聲的多方交錯中，對話著、激撞著，進一步彰顯出電影中人「金玉其外，敗絮其中」的深層意涵。這種型態的對話，似已超出音樂本身的範圍，而涉入了與電影影像的互動、也就是廣義電影語言的對話層級了。雖然還不到如高達把配樂也當成解構電影的實驗階段，但Peter Greenaway這種讓構圖、色調、音樂交織成「眾聲喧嘩」的多元詮釋方式，也已經釋出了許多對話、或交戰空間的可能性了。

再拿大家耳熟能詳的《鋼琴師和她的情人》來說，檯面下的對立依舊明顯可見，在丈夫／情夫、原住民文化／英國殖民文化、自然叢林（原始欲求）／禮教規範（婚姻制度）、男性／女性、發言者／無聲（意味女性聲音的消失，代以琴聲表示女主角被壓制的內在話語）……等二元對應關係中，琴聲成為貫穿全片的重要指標，女主角的喜悅、溫柔、狂野、失望、迷亂等種種情緒，都藉著Nyman譜出的琴聲流洩無遺，這是女主角封閉的內心世界裡，找尋自我對話或與外界溝通的工具。配樂滲入影像的表達（expressive）層面，成為電影語言緊扣相連的一環，在此再度得到了證明。

這張於全世界銷售量高達八十萬張的電影原聲帶，將Michael Nyman捧上流行排行榜的當紅之列，也讓Nyman不願桎守古典藩籬的多元對話性格，充分表露在其近年的事業經營上：替好萊塢一九九八年的科幻片《千鈞一髮》（Gattica，由伊森霍克與烏瑪舒曼主演）配樂、與Mazda汽車的廣告合作案、改編英國流行歌后Kate Bush的歌曲為絃樂演奏版、在一九九七年愛丁堡「狂湧」新

《鋼琴師和她的情人》（科藝百代提供）

音樂節與英國地下樂團「神曲」（The Divine Comedy）合作首演曲目……，使原本在古典樂界已被視爲異議份子的Nyman，再度面臨保守流彈的抨擊。究竟在知命之年後嚐到紅透半邊天滋味的Nyman，是否會因此成爲把創作靈魂交付商業魔鬼的音樂浮士德，恐怕有待日後的考察了。

而要瞭解Nyman音樂世界中，具強烈情緒感染力的表達方式，以及那暗潮洶湧的陰沈狂暴與古典傳統的對峙，或許要回溯到Nyman音樂之路的發端，去探索一些暗藏的蛛絲馬跡。

一九四四年三月出生在英國倫敦的Nyman，於英國皇家音樂學院就讀時期，主修鋼琴、大鍵琴和音樂史，兼在倫敦大學國王學院攻讀音樂學。從這個背景看來，他確是一位出身正統的古典音樂學者。一九六八年自學院畢業後，Nyman以撰寫樂評維生，在 The Gramophone 雜誌的任職期間，他率先使用「極限音樂」（minimalism）一詞來形容現代音樂，使這個語彙成爲詮釋當代藝術的流行名詞。

在擔任樂評人的十一年間，Nyman慢慢把觸角伸向其他領域，於一九七七年成立了專屬的小型樂團之後，逐漸轉型爲專業作曲家。翌年他執導了一部叫做《愛、愛、愛》（Love, Love, Love）的電影，開始與電影結下了不解之緣。一九八二年他嘗試替Peter Greenaway的處女作《繪圖師的

契約》(The Draughtsman's Contract) 配樂,初試啼聲贏得各方好評後,正式步上了電影配樂的專職之途(無形中也與電影配樂簽下了某種看不見的生涯契約吧!),也開啓了與Greenaway長達十年的合作關係。從《繪圖師的契約》、《一加二的故事》(A Zed And Two Noughts, 1985)、《淹死老公》(Drowning by Numbers, 1986) 到《魔法師的寶典》(Prospero's Books, 1991) 爲止,他與Greenaway穩定的合作關係,奠定他發展獨特音樂語言的堅實基礎,這種在知性嚴謹中帶著狂野暴亂的風格,也許是Nyman自我心靈的寫照,或是他對游移在古典/流行、電影/音樂各領域間的掙扎、衝突某種試圖轉圜的告白吧!

不管是離開英國本土,投向好萊塢的招喚與利誘,或是企圖將古典的章法納入流行的範疇中,乃至努力創作展現完整音樂人格 (Nyman認爲電影配樂的音樂性,多少受到導演意志與影片題材的限制) 的絃樂協奏曲,Nyman的試煉與選擇,永遠是一則神靈與慾魔的戰鬥預言,讓我深深著迷的,不是外相的迷炫或多彩,而是那裡頭豐富的人性翻攪,永遠閃動著某種浮士德式的慨歎與掙扎的迴光!

◎ 影樂・樂影──電影配樂文錄 ◎

電影配樂大師篇

007

Zbigniew Preisner——縱走烏托邦的聲譜畫師

《雙面維若妮卡》（科藝百代提供）

聽Preisner的音樂，感覺很像看畫，裡面有很多的留白與呼吸，用休止符與各個聲部的對應來呈現，需要駐足仔細聆賞，如同看畫時要不時調整步距來觀看光影的濃淡分佈……，這是在看他的三色系列時強烈的腦海映象。看到《雙面維若妮卡》（The Double Vie de Veronique）、《愛情電影》（A Short Film About Love）、《十誡》（The Ten Commandments）等稍早與奇士勞斯基（Krzysztof Kieslowski）合作的作品，又覺得裡面充滿了宗教的情懷，有一種想要超脫塵世束縛的想望。前後烘托映照之下，乃勾勒出一幅對Preisner音樂國度企求烏托邦理想的輪廓。

和Michael Nyman相似，Preisner音樂中的對話性格也十分明顯，只不過他不像Nyman採取不同的曲式、樂風來營造對比的效果，他用的是更為傳統、嚴謹的作曲對位法，也就是說，是在同

一曲子中以音符、樂器來進行對話：高、低音的對位，交響樂曲式的和聲、變奏。因此可以說Nyman音樂的對話形式是外顯的、泛出的，與各種電影元素互相激盪、衝擊著，構成論述的場域；而Preisner的音樂語言則是內化的，是一個在封閉空間內自給自足、創造意義的思索過程。如果用歐洲地理位置來做譬喻的話，這似乎也象徵了某種線性思考／圓形思考、西／東的對照吧！

仔細留意的話，會發現Preisner時常運用Passacaglia曲式來鋪陳他的音樂：主旋律在上面盤旋、變化，低音部另有一個八小節的簡單旋律穩定地重複著；好像放風箏的人，踏實地站立在地面上，而讓風箏盡情地在天空翱翔飛舞般。這套模式，有時以單一樂器來運用，代表影片中主角的敘述主體（narrator），有時則以各種樂器的對應，諸如以簧管／絃樂、人聲／樂團等組合方式，來編織多方交集的音樂「對話」。在樂曲的編制上，則有點肖似芭蕾舞的出場序，在開場的背景簡述後，Solo帶出主角的主題旋律，逐漸加入顯示人際關係網絡的其他樂器，之後是雙人舞、三人舞般的樂曲變奏，暗示各敘事線條延展出去後的劇情變化、轉折，隨後，逐漸匯聚到最後的高潮段落，以一段交響樂的大合奏收攏爆出，最後以終止式的劇情作結。整個配樂的結構，猶如該部影片的孿生有機體，感覺上是一個完整的大奏鳴曲或交響曲。在此，Preisner烙下句點的收束方式與Nyman的開

《藍色情挑》（科藝百代提
供）

放式結尾，展現出不同的音樂風貌與意義層次。

　　在與影像對話的層面上，Preisner涉入的程度也與Nyman不相上下，但兩者依然有著同中有異的區別。打個比方來說，Nyman音樂語言裡有股劍拔弩張、暗潮洶湧的橫飛態勢，而Preisner的音樂裡面，則多了一絲溫暖的同情與憂鬱的覷覦。前者對於影像，可能是一種伺機而動或冷靜分析的旁觀角色，後者則比較像是一起搬演舞臺劇的同伴，在打點戲服的同時，會不時停下來傾聽、關心一下狀況，在跟著劇情鋪陳遊走的大部分時刻，它都是以默默凝睇的姿態在一旁關照著。因此，Preisner的音樂對影像，似乎存在著一種異常親密的感情，這一方面可能是因為Preisner在負責配樂的同時，也常會加入劇本發展的討論，無形中使音樂成份融入了劇情的主軸，（這種關係介入的層面，自然會較後置作業再行配樂的合作方式，要更深刻、更貼近影像些）。另一方面，也可能是源於長期合作的默契，讓Preisner的音樂，流露著酷似Kieslowski愛情主題的敘述方式：以某種未知的神祕感、清寂憂傷地流動著稀薄的微光……。

印象中，三色系列是一個說明Preisner音樂與影像對話結構的絕佳範例。和「藍、白、紅」所象徵的「自由、平等、博愛」主題一樣，這三張配樂也各自擁有貫穿全片的音樂主題（theme），以《藍色情挑》來說，主旋律是女主角July（茱莉葉‧畢諾許飾）的代言者，恰好她片中的身分，又是一個替車禍驟逝作曲家丈夫暗中捉刀的音樂家，因此音樂在全片占了舉足輕重的地位，主旋律出現的同時，必然伴隨著July時空的轉換；而不同樂器的變奏，則暗喻著女主角心境的遞移。最特別的地方，是音樂彷彿成為July的呼吸一般，與她一起生活、起伏激盪著。其中有一段神來之樂，就是July從醫院歸家、坐在椅上回憶的那個片段，整個畫面瞬間變白，在停格的霎那，音樂也停止了，觀眾因而意識到July腦中的空白，乃是巨大情感痛楚帶來的休克；「此時無聲勝有聲」，所謂音聲的呼吸感也就是這般地融入。而配樂能做到如此密接無縫，伏流暗起、遊走自如，當真要令人嘖嘆了！

除了隨影像呼吸的特質外，Preisner的電影配樂，還有一種類似宗教情懷的「輪迴」（recycle）質感（Eleni Karaindrou的配樂也有這種特點）：相同的主題、旋律會一再地出現，不僅在

《白色情迷》（科藝百代提供）

《紅色情深》(科藝百代提供)

同一部影片中，在出自Preisner之手的其他配樂中，也會發現近似的足跡，譬如在《雙面維若妮卡》中的主調旋律，在三色系列中以似曾相似的變奏浮現：在《歐洲、歐洲》（Europe, Europe）、《奧利維爾》（Olivier）（與西德女導演Agnieszka Holland合作的影片）中憂傷迴盪的笛聲，在《十誡》中會轉換成相似的樂句。這大概是Preisner趨近烏托邦的音樂原型不斷幻化出來的「重生」結果吧！

嚴格說來，在大學時代於波蘭古城克拉科研讀歷史與哲學的Preisner，並不是出身古典音樂學府的作曲家，因為結識了音樂啟蒙老師Elzbieta Towarnicka，才讓他投入作曲的行列。課外的私淑加上對古典樂譜的鑽研，替Preisner打下最基礎的作曲根柢，而對浪漫樂派，尤其是對富旋律性、地域風格的帕格尼尼、西貝流士等作品的喜愛，則讓Preisner的音樂洋溢著濃厚的東歐色彩。八〇年代中期，他開始與Kieslowski合作，《十誡》前後一系列作品的歷練，在《雙面維若妮卡》時達到了顛峰，使他的音樂風格臻於成熟。在過去的十年間，除了與上述兩位導演的合作外，他也替路易‧

馬盧、柯波拉、安東尼・克魯茲等人的電影配樂，大致寫了將近二十部的作品。三色系列（尤其是《藍色情挑》的金球獎最佳配樂提名）讓他建立了全球性的知名度，而繼一九九六年因《艾莉莎》（*Elisa*）一片獲得法國凱薩獎最佳配樂，與一九九七年柏林影展以《鳥街上的孤島》（暫譯，*The Island on Bird Street*）獲頒傑出成就銀獅獎的肯定外，倫敦的羅勃大教堂也邀請他替其譜製公演的歌劇，這一連串遲來的榮譽，或許對默默耕耘、年近半百的Preisner來說，是一種擲地有聲的鼓勵與讚許吧！只可惜Kieslowski去世太早，不然世界各地的影迷或樂迷們，就有可能再次目睹Kieslowski新三部曲——「天堂、地域、煉獄」系列的出現，而關於Preisner烏托邦音樂圖象的訊息，也當會更為清晰才是！

Gabriel Yared——浪蕩心靈異鄉的吟遊詩人

　　或許Gabriel Yared在臺灣的知名度，直至晚近才響亮起來；在作曲技法上，古典的味道也不那麼濃厚、鮮明，對位與和聲在他作品裡的位置，往往被Midi及多層次混音的運用所取代了，這點也和獨鍾管絃樂團編制的前輩們大異其趣。但只消提起他膾炙人口的電影配樂作品：《情人》（L'Amant, 1992）、《巴黎野玫瑰》（37°2 Le Matin, 1986）、《羅丹與卡蜜爾》（Camille Claudel, 1988）、《英倫情人》（The English Patient, 1996）等，大家就會恍然大悟，原來這就是這個雅俗共賞的傢伙嘛！

　　感覺上，他的音樂較爲豐富與色彩斑斕，合作的導演與影片類型，也頗爲廣泛、多元，在涵蓋的範圍上，他似乎是幾位知名歐陸電影配樂家裡縱橫幅員最廣的一位。這與他闖蕩江湖的際遇有若干關聯，當然也與他對民俗音樂的研究方向與興趣，有著密切的干係。從三十歲左右開始踏入電影配樂圈，至今短短十幾年間，他的電影作品已近達五十部，平均年產量三至四部，算是創作力豐沛的多產型作曲家。在琳琅滿目的作品年表裡，想要得到一個綜理的概括印象，似乎有些困難，但若

以「試圖找尋心靈原鄉的吟遊詩人」來形容他自由流動、抒情中帶著走唱江湖調性的音樂風格，應該是趨近於他不斷遊走的音聲圖象較爲貼切的詮解吧！

一九四九年出生於黎巴嫩貝魯特的Yared，在一九七一年放棄了他的法律系學業，遠赴巴西，替已故的歌手Elis Regina與流行樂界作曲家Ivan Lains工作，邊做邊摸索對他而言仍是新鮮詭幻的音樂語彙。不久，他移居巴黎，在此落地生根，並前往巴黎音樂師範學院（École Normale de Musi-que）就讀，師事Henri Dutilleux，研習作曲課程。一九七三年他開始替一些有名的歌手寫曲、編曲，正式踏入音樂專職的領域。一九八○年首開紀錄替高達的新片《人人爲己》（Sauve Qui Peut La Vie）配樂之後，片約便不斷地接踵而來，其中有許多叫好又叫座的名片，使Yared的名字也常名列各大影展配樂獎項的提名欄框內。但直到一九九二年他方以《情人》首度獲得法國凱撒獎的肯定，繼之在一九九六年以《英倫情人》在世界各地大放異彩，一舉囊括了金球獎最佳配樂、英國影藝學會的電影配樂大獎、影評人協會大獎等配樂獎項，多年的努力彷彿在一夕之間綻放出

《英倫情人》（滾石唱片提供）

最燦爛的成果之花。

除了電影配樂的專業之外，Yared也替法國當代的舞蹈家編製芭蕾舞曲，兼及廣告配樂、電臺、電視節目片頭曲的譜寫等等營生，但他最主要的投注焦點，仍是在民俗音樂的研究與推廣上。也許是出生地的中東色彩、青年時期短暫的巴西印象，將民族音樂的種子植入了他潛在的意識內，讓他在忙碌的配樂生涯裡，對遙遠、異國的音聲仍無法忘情，於是他在近年成立了一所名爲「昴宿星」（Pléiade，或稱「七星詩社」，指英才濟濟之意）的民俗音樂研究中心，長久以來的夙願，終於有了落實與發展的基地。

值得一提的是，與Yared有穩定合作關係的導演，除了Jean-Pierre Mocky（*Agent Trouble*, 1987; *Une Nuit à l'Assemlée Nationale*, 1988; 《歡樂的季節》*Les Saisons du Plaisir*, 1988; *Noir Comme le Souvenir*, 1995）、Jean-Jacques Beineix（《明月照溝渠》*La Lune Dans le Caniveau*, 1983; 《巴黎野玫瑰》; 《IP5迷幻公路》*IP5: L'Île aux Pachydermes*, 1992）、Jean-Jacques Annaud（《情人》; 《勇氣之翼》*Wings of Courage*, 1994; 《火線大逃亡》*Seven Years in Tibet*, 1997）、阿薩亞斯（Olivier Assayas）等法國導演外，也包括了美國的羅勃・阿

特曼（Robert Altman，合作過 Beyond Therapy，1987；《梵谷傳》Vincent and Theo，1990）、澳洲的文森・華德（Vincent Ward《心之圖象》Map of the Human Heart，1992）等國際導演。

在影片類型上，雖然側重文藝片，但涵攝的主題卻頗重要、深入，且跟近年歐美文化研究的焦點議題，如女性主義（如《羅丹與卡蜜爾》、《國王的娼婦》The King's Whore，1990）、後殖民論述（如《情人》、《心之圖象》）、種族歧視、多元文化等皆能對應、有所關聯，尤其是影片涉及種族差異、自我認同、疆界等主題探討時，其配樂人選似乎圍繞著Yared打轉，應該是他在民俗音樂涉及素材的巧妙應用上，所建立起來的另一個招牌形象。就像《英倫情人》的導演Anthony Minghella所說的，因為Yared先前清晰的「民族」色彩與調性，讓他在考慮配樂人選時，立時不做第二人想，為的是這部以二次大戰期間義大利、北非為發生地點的影片，涉及了歐洲、非洲的兩個觀點，希望能在音樂上也能涵蓋到有關國家認同議題的層面。而事後也證明，Yared果然不負所託地創造了兼具史詩格局與抒情氛圍的「跨界」音聲。

《心之圖象》（環球音樂提供）

Eleni Karaindrou——行吟澤畔的幽思才女

《Eleni Karaindrou 電影音樂集》（玖玖文化提供）

「當你伏案時，墨水漸少卻，而海水漸增……」這是Karaindrou最喜歡的詩人George Seferis的詩句，用來形容她的音樂，尤其是她的影像音樂，頗有幾分入神、浹脊浹髓的感覺。水的浮盪印象，蒼天碧海下冷寂蕭殺、綿亙不絕的音聲，似乎是她音樂的註記。希臘的樂評人認為Karaindrou的出現，改寫了電影配樂的慣例，她讓音樂不再僅是電影的附庸或踵事增華的工具而已，而成為與影像齊頭並進的重要元素（就像Preisner的配樂與影像一同呼吸般）。Karaindrou的音樂就猶如頡頏翱翔的雁鳥，沿著劇情的主軸冷靜地旋飛，冷凝、靜穆而洋溢著憂戚的詩意。

談到Karaindrou，似乎就離不開Theo Angelopoulos的電影，宿命與歷史是後者電影中的兩大主題，在「沈默三部曲」——《塞瑟島之旅》（Voyage To Cythera）、《養蜂人》（The Beekeeper）、《霧中風景》（Landscape in the Mist）裡，Angelopoulos對巴爾幹半島歷史的定義，

似乎是一頁不斷傾覆與游離的詩篇，影片的主角重複地追索著那龐大的記憶（意義）宿命；但就像愛琴海充滿魅惑的海水，往往無情地將物體吞噬，這段追尋或流浪到最後，終究是留下那模糊、鳴咽，永不止息的歷史爭戰倒影罷了。而在那逐漸遠去的佹大框架裡，人的存在與生命的尊嚴，則是一個黯淡清冷、在薄暮中踽踽獨行的渺小逗點。對這個映像與主題的拿捏，Karaindrou掌握地非常適切，她擅用絃樂、尤其是小提琴的獨奏，及連續震音與泛音的應用，來詮釋主角這種孤寂落寞的心緒，既能表達出人物內心隱藏的悽苦與震顫，也能對應Angelopoulos影片中慣常出現的蕭瑟遠景與淒冷氛圍。除了絃樂的大量使用與小調的鋪陳，造成縈繞不已的抑鬱、冷肅感外，泰半的慢板與緩板，絕少打擊樂或快節奏的旋律，加上長音拉弓的綿延效果，與Angelopoulos習慣長拍、深焦的影像語言，也頗能相得益彰。在利用音樂幫助導演重新詮解民族歷史軌跡的同時，Karaindrou自己也不斷地追溯生命中的音樂軌道，發現有兩次宿命性的選擇，暗中引領著她走上電影配樂的舞臺。

出生在希臘中部小山村的Karaindrou，童年記憶中縈繞的盡是大自然的聲響，流水山風、沿著屋簷滴落的雨聲、夜半鳥雀的啼聲⋯⋯，成為她日後創作生命中最早的活水源頭；而山村中傳統節慶舞蹈的歌謠演唱，悠揚的笛聲也將巴爾幹半島的民俗風情，深深烙印在她童稚的心靈裡，播下日

後遠赴巴黎學習民族音樂的種子。八歲，是Karaindrou與電影接觸的第一個生命轉折點，隨著全家搬到雅典市的她，房間的窗口，正對著一家露天電影院的銀幕，於是電影就這樣驟入了她的生活與生命；開始學習的鋼琴，則是她通往電影之路的另一道視窗。

一九五三年起，長達十四年的時間，她就讀於雅典希臘音樂學院，學習鋼琴與音樂理論。一九六七年，在朋友的勸請與法國政府的資助之下，她帶著幼子到巴黎研讀民族音樂學。這時，童年的音聲記憶源源不絕地湧出，她漸漸明白了那根植在她生命中的音樂土壤，也嘗試著將這些質素運用到器樂的編曲上。待在巴黎的幾年間，恰適爵士樂席捲巴黎的輝煌時期，長久浸淫在古典樂界中的Karaindrou，難免受到了爵士即興、熱情特質的激發，但她大部分的心力，還是投注在民族音樂的鑽研與學習上。

一九七九年，是Karaindrou生命中的第二個轉捩點，這是在她從巴黎回到故鄉雅典，成立傳統樂師研究室，致力民族音樂發展後的第六年。因為替希臘詩人Christoforos Christofis的電影處女作《浪遊》（Wandering）配樂，導演的自由作風，讓她盡情地揮灑纖細敏感的樂思，也意識到自己能接合影像、產生互補作用的配樂天份，開始步入電影圈，終而風雲際會地成為日後享譽國際的電

影配樂家。

一九八二年因爲《羅莎》（Rosa）一片獲得希薩諾尼卡電影節（Thessaloniki Film Festival）最佳電影配樂獎的Karaindrou，在會場結識了Angelopoulos，深爲他的影像世界與緘默的性格所感。擁有歷史與考古學碩士學位的Karaindrou，對Angelopoulos深沈的影像史觀頗能意味，加上在配樂過程中，從原發概念的釐清、主題的串連、到後製作業時樂曲的修改推敲，Karaindrou成爲Angelopoulos電影配樂的最佳代言人與不二人選，兩人深厚的合作默契，也替他們樹立了品質保證的金字招牌。

因爲這種印象，讓大家忽略了Karaindrou與其他導演的合作關係，其實，除了早期替希臘導演Christoforos Christofis、Lefteris Xantopoulos等配製的抒情小品外，她也與其他歐洲導演Chris Marker、Jules Dassin、馮婷塔（Margarethe Von Trotta）等人合作過。那鮮明的清冷纖緻音質、迴盪著盈盈水光的泛遠意象，恐怕是Karaindrou音樂語言遍行世界縱貫不變的主題與宿命吧！

Eric Serra──穿梭幻界的街頭樂手

《碧海藍天》（科藝百代提供）

認識Eric Serra，是從盧貝松（Luc Besson）的電影開始的，而對Luc Besson的喜愛與熟稔，也是透過Eric Serra電影配樂反覆聆聽而強化的結果。時間要倒敘回一九九一年的隆冬，一如Luc Besson慣用的敍事架構（一個熟悉又帶著些微疏離感的場域），那是第一屆法國電影節首度在台北東區舉行的季節，面對灰濛天色與空氣中大幅增加的懸浮微粒，令人不免對《碧海藍天》的片名產生異常的嚮往與好感。一個揉合了影像美感與深沉人性的故事就這麼開始了……。

這是Luc Besson的自傳式電影，在談及他電影的同時，很難撇開他強烈的個人色彩與特殊際遇（年少時想成為潛水伕的背景，構成他作品中對海或另一個世界深入探究的動機）；就像談到Eric Serra的電影配樂，很難不聯想起Luc Besson一樣；而任何對他們的討論，又無法不涉入個人主觀的愛憎，因此在書寫的過程中，一直會有一種奇特的情緒不斷地滲進，以徜徉的姿態在字裡行間恣

意地遊走著。或許是因爲Luc Besson電影裡那個凡俗卻又充滿魔幻魅力的情感世界不斷向我召喚的緣故，抑是Eric Serra的音波國度以如潮般的湧動向我催眠的結果？眞實與虛幻、影像與音聲的隔界，似乎難以清晰地以理性來辨識了，或許就猶如《碧海藍天》中游向深海的賈克‧梅耶，陸地與海的分界，這時已不再重要了！

自此流動、逸走的意象，不斷地出現在Luc Besson的電影裡，成爲一個貫穿他作品、具有逃離隱喩（metaphor）的母題，而這個流動逸走的象徵，從他每一部電影即是一種新類型的嘗試可得到佐證；也可以從他每部電影的主角，企圖脫離現有生活的框架、進入自我世界的動向與過程中找到答案；甚至從Eric Serra以Midi融接各種音樂素材時，能營造出截然樂風的流動質感，也能再度獲得驗證。

不管是流浪或逃離，終是爲了找尋心靈失落的原鄉，而那個人性明亮的國度，卻不經意地遺落在地鐵的甬道中（《地下鐵》Subway）、擦身而過的紐約陋巷樓梯間（《終極追殺令》The Pro-

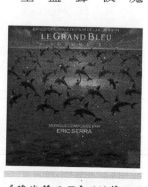

《碧海藍天Ⅱ》（科藝百代提供）

《終極追殺令》(新力音樂提供)

fessional)、希臘小島的礁岩邊與祕魯雪山的工寮裡（《碧海藍天》The Big Blue)、甚或是企鵝躍入海中的霎時拍擊與海牛向攝影機鏡頭的凝視（《亞特蘭提斯》Atlantis)……。在那背後款款流動的音聲，是砰然交織成網的鼓聲節奏、小提琴拔起的主旋律與低音暗湧的打擊樂應和、海豚叫聲遊走在電子鍵盤間營造出的幽深曠遠感、與動感十足的切分節奏巧妙地隨鏡頭轉入溫柔的絃樂旋律中……。而穿梭於影像幻界與音樂抽象空間，編織無形連結網的那隻魔幻巨手，其實是有著一張天真臉孔的大男孩，他或許正躲在巴黎「地下鐵」的某個暗角彈著貝斯，並不時拾起散落在地面的打擊樂器，搖晃一下，以鑲嵌那已然鋪瀉一地的合成音符。

是誰說的，電影如夢，夢如幻影，電影夢更是幻中之幻、空花之影。那麼，向電影影像託夢，寄寓個人的理想世界，又會是伊於胡底的癡人說夢呢？為了要不徒言負負、書空咄咄，還是得從那幻影的極端落回到現實的人性考量中，於是情感成為牽引的指標與落實的踏板，在每個導演飛身躍出、向星空抓夢的過程中，那離地的剎那，人世流離燈火的映照，總會不自禁地令人產生眷顧與懷

念的一瞥吧！而Luc Besson的那一瞥，則恰恰是對人性底層那絲光熱，投以最真摯與誠懇的回眸，因此他能牽動著許多人跟著他一起飛向夐垠的未知（影像）世界。而那乘風飛翔的重要工具之一，便是Eric Serra一手織就的音樂魔毯。

說到這條毯子，又要往前推向更遠一些的時空。那是一九五九年的九月九日，Eric Serra誕生在這個地球上一個叫做巴黎的熱鬧城市裡，自從五歲那年結識了吉他後，十歲就組成了他生平的第一支搖滾樂團。到了十七歲上下，他成為一名職業吉他手，開始與許多歌手、樂團合作灌錄唱片，前後作品加起來大概有五十張之多。在Serra十八歲的時候，一個偶遇扭轉了他生命的發展軌道：他遇到了同年齡的盧貝松（生於一九五九年三月十八日），成為無話不談的好友。四年後，盧貝松拍了他第一部短片《後面之前》（L'Avant-dernier, 1981）便開始幫他配樂，從此締結了密不可分的合作關係。因為得自這部短片的靈感，使盧貝松在兩年後的一九八三年，完成了他的第一部劇情片《最後決戰》（The Last Battle），這時的Serra對於電影配樂還沒有建立起信心，一度遲疑著是否要接下這部沒有對白的科幻片，在盧貝松的慫恿下，終於交出了漂亮的成績單。或許是受到了《最後決戰》全長配樂的鼓舞，Serra個人首張的獨奏專輯，也在翌年正式面世了。

一九八六年盧貝松拍成了第二部作品《地下鐵》，Serra除了再度擔任配樂外，也出飾那個「地下」樂團的貝斯手一角，穿梭在似假如幻的巴黎地鐵道中，真實世界中的貝斯手Serra與影片中的貝斯手，又何嘗有其分別呢？影片人物的音樂夢想在片尾終於奇蹟般地實現了，這個不顧現實的浪漫憧憬，是以克里斯多夫・藍勃所飾主角的犧牲換來的，而盧貝松的電影夢與Serra的音樂夢，卻因為這種孤注一擲的熱情，逐漸嶄露頭角、贏得世人對其才華光芒的注目。一九八八年的坎城影展，是他們兩人全面豐收的一年，《碧海藍天》獲選為開幕片，雖然褒貶不一，但這部影片卻成為法國影史上最賣座的電影之一，在巴黎戲院連續放映達三年之久。而Serra除了獲得同年凱撒獎最佳電影配

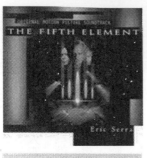

《第五元素》（滾石唱片提供）

樂的肯定外，《碧海藍天》兩種版本的電影原聲帶，也以狂風掃落葉般的姿態，席捲了大街小巷的唱片行，單在法國的銷售量便超過了兩百萬張。

成功的滋味並沒有將這兩位三十而立的年輕人迷昏，接下來的《霹靂煞》（Nikita）、《亞特蘭提斯》、《終極追殺令》，成績依舊不凡。有趣的是，《霹靂煞》這部較不被廣泛討論的片子，

卻是盧貝松眼中Serra電影配樂的代表作。直到一九九六年的新作《第五元素》，盧貝松與Serra默契十足的搭檔，依舊歷久彌新，這種二十年如一日的哥倆好交情，看在這個重利輕義的世紀末華麗中，似乎有些不太真實，但是在真假翻轉、顛覆不斷的影像世界中，又有什麼是真正的真或假呢？

人生如戲，戲如人生，或許他們的生活與電影，就是這句話最好的注腳與演出吧！

John Lurie——天生風情的爵士好手

一九五二年出生在美國波士頓的約翰‧盧瑞（John Lurie），看起來一副玩世不恭的樣子，在爵士樂壇與美國獨立製片的影片裡，常會看到他穿著吊帶褲的瘦長身影與那一抹調侃、隱微的詭譎笑靨。如果說文如其人，樂風多少也會帶著那麼一絲作曲者難以自棄的投影，因此Lurie的爵士樂、或者說是他電影配樂中的爵士風格，便烙印著他獨樹一幟的即興、開散和遊走的音樂特質！

從小酒館中薩克斯風手發跡的John Lurie，似乎與電影有著一份不解之緣，演員、歌手、配樂的多重角色，可以自在地轉換、串連著：爵士樂手的即興與與多元成分，滋養了他在影片詮釋上的才華；而電影演出與配樂作品的成功，又開拓、回饋了他在爵士樂創作上的視野與特長。不同於流行樂手的爭名逐利與輒起暴落，Lurie對爵士樂的情有獨鍾與堅持，應是他悠游在影像與音聲的繁華鬧市中，不被潮流逐退的雄厚本錢之一吧！

早在Lurie宣告踏入電影圈之前，便曾經嘗試拍攝八釐米的創作短片，並且在幾位獨立製片導演的實驗短片中串演、露臉。一九八〇年他首度在Eric Mitchell執導的獨立製片《地下美國》

《不法之徒》（水晶唱片提供）

（*Underground USA*）裡軋上一角，飾演一個如行屍走肉般的角色，正式成為東岸獨立製片圈的一員。一九八二年他開始與酷愛音樂的賈木許（Jim Jarmusch）搭檔，在後者初試啼聲的作品《永恆假期》（暫譯，*Permanent Vacation*）裡又演又編曲，賈木許這部默默無聞的少作，也同時成為了Lurie電影配樂的發軔之作，饒富遐思的片名，或許是暗示著這兩人在電影界「永恆」生涯的肇始。

兩年後，這對難兄難弟因為《天堂陌影》（*Stranger Than Paradise*, 1984）一片而聲譽鵲起，影片中疏淡、白描的風格化色彩，延續到下一部同樣的黑白片《不法之徒》（*Down By Law*, 1986）之中，這兩部「姊妹作」❶的成功，樹立了賈木許在影壇鮮明的個人旗幟，而Lurie的電影配樂，也隨之水漲船高地受到了樂界的矚目。到了一九八九年搖滾電影的經典《神祕列車》（*Mystery Train*）面世後，這對最佳拍檔的合作關係，彷彿隨著Lurie在主流電影中客串與合作次數的增多，暫時性地劃下了休止符。

在全長不到二十分鐘的《不法之徒》原聲帶中，盧瑞使用了許多打擊樂器、鼓聲來製造、模擬深林中的背景音效，而美國黑

《黑道當家》(環球音樂提供)

人音樂獨特的斑鳩琴（banjo）、吉他和低音薩克斯風，便成為揉合了爵士與民族樂風的旋律主調。

在沉悶的低音中暗藏著拔起高音的玄機，扣合了劇情鋪陳的轉折點，也將兩位主角脫走在正軌邊緣的不法之徒心境，烘托地令人印象深刻。整張音樂的風格與調性，相當近似德國爵士與現代音樂廠牌ECM旗下的冷調作品，乍聽之下，與Lurie其他多采多姿的爵士樂專輯迥異其趣，但對應賈木許片中所欲彰顯的簡淡影像質感，卻十分地安貼、搭調。

如果說《不法之徒》是Lurie電影配樂作品中冷抑、無色調性的一個極點，那麼他在商業電影範疇中努力保留爵士原味的代表作，應當就屬另一個端點——充滿動感、活力與趣味性的《黑道當家》

（Get Shorty）了。自從一九八九年與賈木許合作《神祕列車》之後，Lurie猶如在電影圈銷聲匿跡一般，有頗長的一段時間，未曾風聞他任何演出或配樂的消息。可能是對薩克斯風樂手的舞台不能忘情的緣故，他在這段沉潛期內，和一九七九年創團的老字號樂團「閒蕩仔」（Lounge Lizards），聯手推出了倍受好評的爵士樂專輯《柏林現場演出專輯I、II》（Live in Berlin I、

II, 1991)，並和爵士鋼琴手的弟弟Evan Lurie製作了1卷音樂錄影帶John Lurie and the Lounge Lizards Live, 1992)，以回顧整個樂團的演出歷程；此外，他偶爾也在幾個重量級的爵士樂團中友情客串。

睽違配樂圈多年之後，一九九五年Lurie再度以《黑道當家》重返江湖，其中幽默、鮮活、俏皮的爵士元素，取代了早期的冷淡、簡約與散逸色彩。很難說這是受到好萊塢商業電影的「滲透」影響，抑是因為重新浸淫在爵士領域，經過淬煉後更形灑脫與成熟的表現結果，在《黑道當家》中，爵士樂的即興與趣味相當明顯可見，譬如在片頭曲"Chilli Hot"中，薩克斯風常有突出的「前場」即興，類似的節奏、旋律，也巧妙、有機地以「主題再現」的方式，化入了其他曲目的樂段之中，使得在網羅了Bokker T. & The MG's、Medeski Martin & Wood, Morphine、Us3等1千藝人團體的大雜燴組合之下，能呈現出一種酒吧現場的融洽效果，也讓整張專輯有了統一的「爵士幽默」調性。

緊跟著《黑道當家》的黑色喜劇路線，受到市場票房與第五十三屆金球獎最佳男主角獎（由約翰‧屈伏塔奪得）的「商機」肯定後，Lurie一連接下了許多部商業電影的配樂工作，從東岸到西岸，

越來越活躍於主流市場的Lurie，其電影配樂是否會因為濃厚的商業氣息，而淡去其爵士的魅力或質感，可能還有待觀察。不過有一點可確定的是，從一九九八年John Lurie推出最新的爵士專輯Queen of All Ears，廣獲好評的不斐成績看來，兼顧了爵士樂手與演員、配樂家的跨界生涯，應該是這些年來Lurie令人艷羨的最大收穫吧！

註釋——

❶ 稱之為姊妹作，是因為在同為黑白片之餘，兩片還有許多相似的主題：合法／非法、機緣偶遇、內在／外在的浪遊……等等。從其中可以窺探出賈木許電影風格的基調——某種隨性、詩意與閒淡的影像語言。

Ry Cooder──荒煙漫滾的美西大地映象

《巴黎‧德州》（華納音樂提供）

知道Ry Cooder之名，是因爲溫德斯（Wim Wenders）與高達（Jean-Luc Godard）的緣故。因爲他們的電影，讓人在青春歲月便感知到一股荒漠、沉寂的生澀苦味，直直地從螢幕潑灑下來，瀰漫在四周、久久不去；而Ry Cooder的音樂，是那裡頭咬著草桿盯著人世猛瞧的深沉眼神，銳利鮮活之餘，還有那麼一絲無以名狀的東西……。

從早年與溫德斯合作的公路經典，也是他最爲人所熟知的電影配樂作品──流動著美國西部沙漠色彩、描繪流離人生的《巴黎‧德州》（Paris, Texas），到近年朝世界音樂的領域進軍，Ry Cooder的音樂，一直保有他很特殊的個人風格，一種道地的美國西部牛仔粗獷、堅韌質感，自然發散出一種廣袤、平實的風味，與好萊塢大卡司、大製作標榜的「磅礴氣勢」，或輒以大牌紅星演唱「主題曲」搭配商業炒作的手法相較，別有一番遺世獨立的感覺。即便是與不同的導演合作，橫跨

◎ 影樂‧樂影──電影配樂文錄 ◎

電影配樂大師篇

了不同的樂種（genres），他的味道依然清晰可「聞」⋯一種摻雜了陽光、土地、人味的強烈氣息，在恣意、遼曠中卻又橫掃過一絲淡淡的寂寥與陌然。

一九四七年三月十五日出生於美國洛杉磯的Ry Cooder，本名Ryland Peter Cooder，身兼搖滾樂與藍調歌手、作曲家、吉他樂手、電影配樂家等多重身分。十六歲便出道加入Jackie DeShannon的藍調樂團，兩年後（一九六五年）和Taj Mahal、Ed Cassidy另組曇花一現的「初生之犢」（Rising Sons）樂團，由此結識了音樂製作人Terry Melcher，開始展開他巡迴各地的演奏生涯。

因為精湛的滑弦吉他炫技，豐富的歷練加上細緻、動人的音樂詮釋能力，讓他成為搖滾樂界數一數二的吉他老手，曾是Captain Beefheart、Randy Newman、Little Feat、Van Dyke Parks、Gordon Lightfoot等藝人、團體的最佳拍檔，也曾和滾石合唱團合錄過兩張專輯。

一九七〇年Cooder首次推出了個人的同名專輯，一九七四年的Paradise and Lunch被公認為是他最傑出的作品。在其後的Chicken Skin Music專輯裡，他逐漸嶄露多元、廣泛的音樂才華，涵納了搖滾、藍調及福音、黑人靈歌、德州墨西哥樂風（Tex-Mex）等類型。自七〇年代末期以降，Cooder開始跨足電影配樂的領域，曾先後在Going South（1978）、Blue Collar、The Long

Riders (1980)、The Border (1981)、Southern Comfort (1981)、Streets of Fire (1984)、Alamo Bay (1985) 等片中展露吉他絕技，直到一九八五年與溫德斯合作的《巴黎‧德州》，全片一貫的吉他獨奏與單純、統一的風格，將德州荒涼、孤子的氛圍剪影般地烘襯了出來，在滑弦、切分的嘈切琴聲中，主角心靈的空茫與悒鬱更顯得歷歷分明，這張原聲帶也將Coder的電影配樂技巧，帶入了另一個悠游自如的境界。

十年後，華納唱片將Coder的電影配樂作品集結成雙CD的《雷庫德音樂全集》，其中收錄了一九八○至一九九三年間，幾部他重要電影配樂的精彩片段，包括較為人所熟知的《十字街口》(Crossrode)、《黎明前惡煞橫行》(Johnny Handsome)、《藍色城市》(Blue City) 及《巴黎‧德州》等。在編曲上雖不是依照年代區隔，但在曲目的銜接與安排上，這兩張專輯頗見用心，一路聽來，有著Coder鮮明、蒼勁的吉他味和統一和諧的樂性，彷彿出自同一影片，是想一窺Ry Cooder早期電影風貌最為便利的捷徑。

《雷庫德音樂全集》(華納音樂提供)

《風起雲湧》(環球音樂提供)

從《雷庫德音樂全集》裡，可以約略感知到Cooder轉變的痕跡，從簡單的吉他撥弦、切分音、滑弦，到漸趨繁複的混音、加入朦朧薄弱的背景配音（鼓聲、打擊樂器或Midi的環場音效），彷彿是一個鄉村歌手逐漸混跡大都會的過程（某方面，也可諧仿他替幾部暴力美學電影捉刀的歷程）。

到了一九九七年，他與溫德斯（自《巴黎‧德州》）多年後再度攜手合作的《終結暴力》（The End of Violence）中，電子合成樂器的音效已全盤取代了吉他的地位，充滿科技冷感、柔媚與疏離並置的曲風，令人難以發現昔日Cooder的硬漢風采，也許是他企圖突破作曲模式的一大嘗試吧！

在一九九八年的新作《風起雲湧》（Primary Colors）（暗喻柯林頓崛起政壇經過及緋聞纏身、權力傾軋的故事）裡，Cooder又重新展現了另一種更爲自然、淳熟的西部風情。在這張原聲帶中，不乏耳熟能詳的曲目，諸如《田納西華爾滋》這首土風舞名曲、吉他民謠"You Are My Sunshine"等，Cooder巧妙地揉合了美國民謠、民主黨競選歌、西部牛仔歌曲，將其重新編製、納入整個饒富美國「原色」的大架構中。某些樂段，會讓人想起柯波拉《棉花田俱樂部》

（*The Cotton Club*）裡拉斯維加斯康康舞女郎的熱力風情，或夏威夷椰風款款的度假景致，乃至五〇年代搖滾樂初期的健康與純真搖擺味。當然，西部本色、拓荒精神、牛仔的男子氣概與大地氣息，仍是這張配樂的主調；至於偶爾出現的電子合成樂，或帶有中東、印度冥想色彩的音樂（強調旋律與打擊樂器的部分），或可被視為是美國「民族大熔爐」與他近年朝世界音樂進軍的表徵！還有片尾曲的"You Are My Sunshine"，也以類似五〇年代Dixieland大樂隊的方式，新瓶裝舊酒，洋溢著爵士即興與中西部酒館的復古風情，在創新之餘又不失溫暖的情致。

《風起雲湧》這部獲選為一九九八坎城影展開幕片的電影，或許是Coouder繼一九九四年與非洲吉他樂手Ali Farka Toure合作的*Talking Timbuktu*專輯，榮獲該年葛萊美「最佳世界音樂錄音」大獎後的另一樁美談，表示Coouder並未忘情於他所植根的美西紅塵大地吧！

Mychael Danna——與魔神競走的靈魂隻影

《色情酒店》（滾石唱片提供）

在日本卡通影片中，常會有祛魔或役魔的法師，鼓動著全身的精力、喃喃唸誦著詭奧的秘語，霎時周遭異色、雪花風旗翻舞而金光閃射，人與魔物都籠罩在一種不知名的神聖光環中。邁可・達納 (Mychael Danna) 的音樂，總不自覺地令我想起童話書中的花衣吹笛人，或在那記憶深處獨自祈靈的魔幻大法師……。

一九五八年九月二十日出生在加拿大魁北克省的 Mychael Danna，是近年崛起、備受好評的加拿大導演艾騰・伊格言 (Atom Egoyan) 的最佳拍檔。自從一九八七年替伊格言譜製了《闔家觀賞》(Family Viewing) 的音樂，正式踏入電影配樂圈之後，兩人便持續合作了數部膾炙人口的佳片。近年來因《色情酒店》(Exotica, 1994) 聲譽鵲起的 Danna，也成爲目前加拿大最炙手可熱的配樂家之一。由這兩年他的電影配樂作品，不難看出他當紅、熱門的程度，其搭檔的對象與影片，包括了備受矚目的加拿大同性戀導演 John Greyson 的《男

106-□□

台北市新生南路3段88號5F之6

揚智文化事業股份有限公司 收（請用阿拉伯數字書寫郵遞區號）

廣 告 回 信
臺灣北區郵政管理局登記證
北 台 字 第 8719 號
免 貼 郵 票

地址：

姓名：

市 縣
鄉鎮 市區
路（街）
段 巷 弄 號 樓

電話：（ ）

FAX：

□揚智文化事業股份有限公司 □生智文化事業有限公司

謝謝您購買這本書。

為加強對讀者的服務,請您詳細填寫本卡各欄資料,投入郵筒寄回
給我們(免貼郵票)。

E-Mail:tn605547@ms6.tisnet.net.tw

網 址:http://www.ycrc.com.tw

您購買的書名:_____

購買書店:_____縣_____市_____書店

性　　別:□男　　□女

婚　　姻:□已婚　　□未婚

生　　日:___年___月___日

職　　業:□①製造業 □②銷售業 □③金融業 □④資訊業
　　　　　□⑤學生 □⑥大眾傳播 □⑦自由業 □⑧服務業
　　　　　□⑨軍警 □⑩公 □⑪教 □⑫其他_____

教育程度:□①高中以下(含高中) □②大專□③研究所

職 位 別:□①負責人 □②高階主管 □③中級主管
　　　　　□④一般職員 □⑤專業人員

您通常以何種方式購書?
　　□①逛書店 □②劃撥郵購 □③電話訂購 □④傳真訂購
　　□⑤團體訂購 □⑥其他

對我們的建議

《男情難了》(滾石唱片提
供)

著Danna從加拿大影視圈跨足世界影壇的企圖心與斐然佳績。

畢業於多倫多大學音樂系，主修作曲的Danna，是古典樂界出身的另一個「越界」顯例，早年曾在古典音樂競賽中光芒四射的他，曾榮獲顧爾德音樂大賽的作曲獎。除了古典作曲的專業外，他對電子音樂的創作也情有獨鍾，自八〇年代起至今，陸續與好友提姆・克萊蒙（Tim Clement），在「時空之心」Heart Of Space的廠牌下推出了一系列的電子合成樂專輯。此外，他也是多倫多市麥克洛林天文館（McLaughlin Planetarium）的駐地作曲家，他爲天文景觀所作的電子配樂，頗受到參觀大衆的歡迎。

情難了》（Lilies, 1996）、印度籍女導演Mira Nair的《性愛寶典》（Kama Sutra: A Tale of Love, 1996）、華裔導演李安的《冰風暴》（The Ice Storm, 1997）、伊格言的《意外的春天》（The Sweet Hereafter, 1997）、英國導演Gillies Mac Kinnon描述第一次世界大戰男性友誼與衝突的《浴火重生》（暫譯，Regeneration, 1997）……等，質、量俱佳的結果，意味

《色情酒店續篇》（滾石唱片提供）

Danna的音樂，有一種濃厚的異國情調，但又不像是純粹的民族樂風，他將民族音樂的素材（materials）加上電子合成樂的魔幻、環場效果，揉合了極限音樂與打擊器樂的旋律重複特性，營造出某種帶有催眠、召喚、詭異、神祕等特質的獨特風格。在簡單的旋律線條背後，有極限音樂的重複性與單純性、電子音樂的複雜音效與深邃飄忽的質感、以及透過混音後的豐富與多層次音複雜音效與深邃飄忽的質感、以及透過混音後的豐富與多層次音感；更為難得的是，他的音樂裡有股奇特的穿透力與滲透性，好像是浸潤了諸多視覺意象後的感情譜表，可以折射出五彩的心靈圖案。

情感的深刻與張力，似乎是Danna音樂的表徵，每一首曲子的背後都隱約浮現了一則曲折的故事輪廓，譬如在《闔家觀賞》這部關於看／被看、再現／複製（竄改）、控制／被控制、溝通／疏離的影片中，首曲〈大白熊〉（"The Great Big Bear"）裡的鼓聲，可以是一個關於狩獵的遙遠傳說的現代演繹：父親和兒子對錄影帶中家族史「正統」的爭奪；也可以是一個內在心靈與美好幻象的期待……，鼓聲延續到後面，逐漸增衍為其他的打擊樂器，故事的矛盾、衝突與複雜性也隨之開

展。Danna在配樂的處理上，並沒有刻意地煽情或烘托氣氛，反而以雜落紛陳的打擊樂聲，來比喻這個家庭的四分五裂與壓抑／對峙。弦樂與打擊樂成為兩股對應劇情的張力，在沉鬱的弦樂下低抑的情緒中，是一股亟欲掙脫、尋求自主性的生命活力，也就是鼓聲所代表的打擊樂部分的延續象徵。

這種以管弦樂／打擊樂的交替、對位來呈現戲劇衝突與音樂張力的方式，成為Danna電影配樂「敘事」的主要模式與特色之一：也是Danna與伊格言搭檔影片中，影像／音樂對話的最佳代言。

在《售後服務》（The Adjuster, 1991）裡，也可明顯聽出兩組音樂的排比，片頭的"Flashlight"用笛聲旋律與模擬心跳的低微鼓聲開場，隨即切入鋼琴與弦樂，再迴繞著原先的笛聲旋律，形成一組一組的樂句對應；接下來有著新世紀（new age）音樂清朗、慵懶調性的"Dinner at Home"，也是鋼琴與小提琴兩組對應的旋律，皆扣合了劇情所描述的表面／暗地裡銷售員的兩種心思與行徑。《念白部分》（Speaking Parts, 1989）雖然以斷奏式的旋律，來強調錯綜的三角戀情與重重疊架的影像——劇中角色觀看的錄影帶、劇作家拍攝的影片、伊格言的電影，但仍然循例出現了弦樂／鋼琴的協奏，神經質的樂段／酷似莫札特樂風的甜美旋律……等二元的對應或對立組合。

在《色情酒店》中，亦復如是，只不過其音樂的對比更形繁複與瑰麗。打擊樂與人聲吟唱結合，

041

電影配樂大師篇

◎ 影樂‧樂影──電影配樂文錄 ◎

成為襯托酒店中氛圍的主力，另一部分的潛意識或心靈創傷的劇情描寫，則交給管絃樂來著力、鋪排。透過這個Danna作曲模式的解析，或許能更容易趨近伊格言電影裡糾葛的人際脈絡，以及那背後關於人性掙扎、觀看／被看、宰制／解脫、壓抑／突圍的種種思索與探勘。如果伊格言影片中所要對付的是一個隱匿在現代都會心靈的傳媒怪獸，要從內在／外界的隔離中尋找出一個答案的話，那麼Danna因應這些故事的音樂詮釋，就是企圖在被包圍的映像媒介中，召喚出古老洞穴中的神話精靈，去填補或彌補那日漸消蝕或褪色的記憶圖象，用會穿透的音樂力量，帶我們回到光熱躍動的魔幻與想像世界中！

John Williams——接觸星際法櫃的超人

如果您還記得，當耳邊響起波瀾壯闊、氣勢雄渾的樂聲，四壁彷彿向後遠遠地排開，一艘太空船緩緩地自眼前飛掠，許多在黝黑中瑩瑩發亮的星體向你翻湧而來，一個陌生而廣袤、晶冷的世界驀地裡展延在面前……是了，如果有這樣一張CD，能在您腦中喚起這般的畫面，那麼準是John Williams的《星際大戰》（*Star Wars*）沒錯。

一九七七年，John Williams以《星際大戰》的配樂，第三度拿下奧斯卡金像獎，這部片子在科幻影史的經典地位已然確立，隨著時間的流轉，對它的評價亦日漸增高；而在影像背後烘托氣氛，加深渲染力以製造出恍若置身外太空之感的這張配樂專輯，在唱片市場上的銷售量也歷久不衰，遙遙地保持在百萬張以上的紀錄。

《星際大戰》以磅礴的銅管主導，輔以綿密的鑼鼓和迴旋的弦樂所構成的主題音樂，多年來一直是眾人耳熟能詳的旋律之一。John Williams之名，似乎總能證明票房與專輯銷售之間微妙的互動關係：翻開John Williams的個人歷史，也很少人能不為那些炫目的數據和資料所震懾。一九三二年

◎ 影樂・樂影——電影配樂文錄 ◎

電影配樂大師篇

043

《侏儸紀公園》(環球音樂
提供)

二月八日出生於紐約長島的他，至今爲上百部電影配過樂，前後獲得二十多次奧斯卡的提名，抱回了數座金像獎盃··一九七一年的《屋頂上的提琴手》(Fiddler on the Roof)、一九七五年的《大白鯊》(Jaws)、一九七七年的《星際大戰》、八〇年代的「法櫃奇兵」系列、「超人」系列、「星際大戰」三部曲及稍早的《第三類接觸》(Close Encounters of The Third Kind, 1977)、《火燒摩天樓》(Towering Inferno, 1974)……，莫不是他譜曲的賣座名片，乃至九〇年代橫掃各地票房的《小鬼當家》(Home Alone)(一、二、三集)、《侏儸紀公園》(Jurassic Park, 1993)，亦不脫他的經營範圍，而曾在報章媒體上喧騰不已，榮獲奧斯卡最佳影片的《辛德勒的名單》(Schindler's List, 1993)，倘若明白John Williams和Steven Spilberg如魚得水的密切合作關係，亦不難猜出是他的得意力作。包括一九九七年和《情人》導演Jean-Jacques Annaud合作的《火線大逃亡》，其中由馬友友擔綱的大提琴主題，亦是出自John Williams的手筆。

擁有深厚古典基礎的Williams，並非只會搞特效，誇張地揪

《火線大逃亡》（新力音樂
提供）

著觀眾耳朵不放的泛泛之輩，或是一味以憂傷、惆悵的旋律來謀取觀眾認同的煽情能手；如果你截

取《外星人》（E.T.: The Extra-Terrestrial, 1982）中脚踏車征逐的那一幕：弦樂和木管適切地

尾隨在強大的銅管和厚重的打擊樂之後，穩穩地保持著各種樂器獨立的音色，卻又於頡頏的合奏中

一前一後地扣住畫面上緊張的追趕情緒……，那麼你就可能對Williams的背景和成就有著更多的好

奇。

其實，除了有一個同為電影配樂工作的音樂家父親自幼的薰陶之外，John Williams從小便開始

學習鋼琴、伸縮喇叭、喇叭和豎笛。一九四八年全家搬到洛杉磯後，他便在學校裡跟著Robert Van

Epps學習管弦樂的作曲方法，同時也不忘在茱麗亞音樂學院師重

Rosina Lhévime研習鋼琴的技巧，一九六七年，他以《娃娃谷》

（Valley of the Dolls）初試啼聲，獲得奧斯卡電影配樂的初次

提名，一九七一年的《屋頂上的提琴手》爲他奠下平步青雲的其

礎，到了一九七五年因爲《大白鯊》的成功出擊，開始展開與

Steven Spilberg日後一連串的合作因緣，至今兩人已搭檔過十多

部膾炙人口的影片：《海神號》、《大地震》、《火燒摩天樓》、《中途島》、《第三類接觸》、《星際大戰》、《大白鯊第二集》、《神出鬼沒》、《超人》、《外星人》、《魔宮傳奇》、《侏羅紀公園》、《辛德勒的名單》和《失落的世界》等片。

面對這樣一位身經百戰的影壇配樂大師，嘗試著把他定位在好萊塢科技片寵兒或電影音樂市場的超級鼓手，都不是明智之舉，也有失於偏狹之虞。除了浩氣萬千的星河之旅、驚悚戰慄的恐怖魅影、奇幻刺激的冒險奇譚、突梯逗趣的城市頑童之外，John Williams的音樂世界亦不乏溫馨雋永的人性小品，如反思諧諷布爾喬亞階級中年危機的《意外的旅客》（The Accidental Tourist, 1988）；感傷沉抑卻仍堅持著某種信念的越戰創傷片《七月四日誕生》（Born on the Fourth of July, 1989），陰鬱詭譎而刻畫弔詭人性的《無罪的罪人》（Presumed Innocent, 1990）等，琳琅滿目而難以俱陳，這是在令人瞠目的市場魅力之外，John Williams可貴卻不為人熟知的特點之一。

由此可見他有為不同類型影片配樂的能力，而在賣座的才華背後倘若沒有經年累月的努力和湛深功力作為後盾，即使與大導演交善，恐怕也很難在好萊塢日新月異的汰換下維持長久不敗的佳績。

除了傲人的商業成績、大小通吃的配樂類型外，John Williams的音樂值得收藏的原因，便在於

他捨棄了較爲簡便的電子合成樂器，而仍採用管弦樂團的編制、演奏來營造氛圍及烘托劇情，在一片講求快速、便利和奇效的製片環境下，想想看二十幾年前的《屋頂上的提琴手》和《海神號》等被人歌詠不絕的主題曲，與當前《辛德勒的名單》中迴腸盪氣的主旋律所動用的人手並不相上下時，對John Williams的敬意和認識，當可再加深一層吧！

如此多產的作品，或許會令人錯覺John Williams是個古板而兢兢業業的老頭兒（一九九九年的他也才不過六十七歲而已），其實他是個幽默風趣的流行樂壇明星，除了自一九八三年起繼任Arthur Fiedler成爲波士頓流行管弦樂團的指揮，親自主導筆下電影配樂的製作和演出外，並旁及當代作曲家的作品和百老匯的音樂製作，贏得不斐的讚譽。企鵝唱片指南對《第三類接觸、帝國大反擊、星際大戰、超人》組曲專輯，便給予三顆星的極高評價，同時認爲這張專輯「揉合各種樂風和形式，以華麗的曲調，驚人的編曲構成及和諧動人的旋律，在相同曲目的演奏上冠絕群倫」，可惜在轉錄的過程不盡理想，鉻帶的清晰度不夠而使音質流於朦朧。

RCA亦出有《第三類接觸、星際大戰》組曲的合集，由Genhardt指揮國家愛樂管弦樂團錄製，音質較清晰且在《星際大戰》中〈莉亞公主的主題〉裡有一段很棒的法國號獨奏，但是比起前

《星際大戰三部曲》(滾石唱片提供)

張專輯，氣勢稍嫌薄弱且編曲不若前者精彩。

在台灣坊間除了較容易購買到的《外星人》、《越戰獵鹿人》 (Deer Hunter, 1979) 、《直到永遠》 (Always, 1990) 、《太陽帝國》 (Empire of the Sun, 1987) 等電影原聲帶外，滾石發行的《星際大戰三部曲》 (The Star Wars Trilogy) 和MCA發行的《辛德勒的名單》是較值得鄭重推薦的兩張CD。

《星際大戰》、《帝國大反擊》、《絕地大反攻》三部系列電影的主題曲和配樂，由Varujan Kojian指揮猶他州交響樂團於一九八三年七月十九日至二十日於鹽湖城的交響樂廳，利用四支Schoeps CMC 3U的麥克風，橫懸在演奏廳前十呎高的地方錄成，並加上了AKG 414's和Neumann KM-86's作為「柔音器」 (sweeteners) ，使銅管和打擊樂的合奏部分不致過於高亢和粗暴。

John Williams自己對這張專輯頗為滿意，一來是因為這是第一次星際大戰三部曲的面世之作，而且蒐錄了其他專輯所沒有的兩首單曲〈大決鬥〉 (Death With Tie Fighters) 和〈達斯維德之死〉 (Darth Vader's Death) ；再者是由他所喜愛的、夙享盛名的猶他州交響樂團所演奏灌

錄。從星際大戰的主題曲揭開序幕：一個類似奏鳴曲式，由銅管、鈸鼓與絃樂所代表的兩大主題（subjects）旋律相互堆疊牽引，鋪陳出雄渾壯闊的主題音樂（theme），其後是一段柔美的法國號獨奏，再慢慢加入的豎琴輔奏，然後是小提琴的緩柔主旋律再現，至高潮處兩者聯合，奏出代表〈莉亞公主的主題〉音樂；再經過一小段小提琴的緩柔收尾，突然湧現急促翻轉的鑼鼓與管絃樂，排山倒海的氣勢與緊張壓迫的感覺，分別由強而緊湊的打擊樂器、快速迴旋的絃樂所織成，突出在前面的則是伸縮喇叭低亮的嗓音和揚琴清脆環繞的響聲……，這是《帝國大反擊》與《絕地大反攻》主題曲的基調；接下去則是抒情而略帶憂傷的〈路克與莉亞〉，由絃樂高低音部互相唱和所組成的私語，夾處在充滿冥想、奇詭的冒險情境之中，適時地調和了銅管樂器所營造出的雄渾感。

一般而言，要用管絃樂為電影配樂並不是件易事，一來，作曲者必須擁有古典音樂的素養和訓練，熟悉各種樂器獨特的音色與合奏效果外，更需要有良好的詮釋和理解力，能夠把電影的視覺與概念透過節奏與旋律成功地轉化出來，正確地讓觀象「耳濡」到影片中的情緒與感覺；此外，作曲時間的有限，嚴格的製作要求，永無止境的技巧探索，殘酷的商業競爭皆再再顯示了這個飯碗的不易捧持。巧妙的是在《星際大戰三部曲》中，各個主題曲與配樂的風格能夠前後貫穿，連成一氣，

不仔細推究，還以爲是同一個時期的作品，雖然在選曲與編曲上必然經過一番的彙整，但是作曲家在創製曲子時的用心和功力，仍是令人自嘆弗如的，尤令人驚奇的是John Williams自六〇年代跨入電影配樂的領域以來，至今三十多年，仍穩占鰲頭而不因潮流或時間有所變異，《辛德勒的名單》再度獲得奧斯卡的提名便是最好的明證。

在MCA發行的《辛德勒的名單》中，John Williams展現了抒情的另一面長才，利用小提琴如泣如訴的旋律來幽幽控訴一段慘絕人寰的歷史；爲了讓整張專輯的風格更形統一，刪除了片頭辛德勒崛起時輕快俏皮的宴飲音樂，直接切入連貫整部片子的主題曲，彷彿呼應了影片在短暫的彩色之後馬上遁入黑白世界的灰暗一般。波蘭邊境的古城克拉科蒼茫的老街，走過一批批寒沉著臉的猶太人，一段前所未見的殘虐歷史於焉默默地展開，小提琴像一個帶著悲憫眼光的說書人，緩緩憂傷地站在一群協奏的同伴面前，掩不住淒涼地道出背後的故事。之後，鏡頭跳入猶太城區中，原本富奢的商人，安居樂業的教書先生……被迫擠進偪促的小公寓房間中，音樂的調子像極了國民樂派的作曲家描述俄羅斯平原上拖著命運沉犁的農夫，悲楚萬分卻順服、堅韌地活了下來，透過清澈的豎琴伴著不斷湧現的主旋律，豎琴、小提琴、喇叭、法國號一個接一個地上場，猶如片中一個個家庭背

《辛德勒的名單》（環球音樂提供）

景的切換：然後是辛德勒的工廠準備開張了，一片灰樸樸的愁雲慘霧中突然現出一道曙光，史坦穿梭在排著長列的人群中隨機搭救絕望的人們，把他們帶進搪瓷工廠中，鈴鼓輕盈地閃在厚重的銅管背後，彷彿是一個希望的暗示！迴旋曲般的旋律一直繞著、繞著，外冷內熱的史坦盡心地奔走著，這是唯一的一線希望，快吧，快吧⋯⋯不多久，慘酷的屠殺開始了，猶太誦歌點出這個難逃劫的網佈，伸縮喇叭帶出主題曲的變奏，緊接著又回到了小提琴協奏曲的敘述主調，情何以堪的故事繼續走下去，更令人嘆息扼腕的暴行一步步地揭露出來⋯⋯。音樂是個清醒旁現，卻忍不住投身去撫慰的有情人，一再地提醒著世人，即使人間地獄中仍然有溫情，仍有人性中不可抑殺的尊嚴；到了最驚心動迫的奧茨維茲集中營，小提琴低鬱喑啞地對抗著一片欺壓過來的龐大銅管合奏，支撐著熬了過去，這時面對死亡陰影威脅的名單上的婦女，在褪降衣物進入洗澡間後驚恐的惶懼後，水注傾洩而下，不自禁地悲喜交泣起來⋯⋯。再走下去，主題曲如幽似訴的沉沉哀傷又出現了，一份名單決定了生死大權，這是一個如何說得清的時代和故事，就全交給了音樂去靜靜淌洩。

如果說這張原聲帶翔實地呈現了電影的原貌，也不盡然，因為有一些片段：如猶太城夜晚屠殺時摻雜在槍聲中急促的鋼琴獨奏，或集中營中健康檢查以區隔勞動人口與「特別對待」（送入煤氣室）時播放的留聲機音樂……等，礙於片長或形式的歧異，便未曾列入，但也正因為如此，給予這張專輯獨立的形態，使得編曲與演奏能有一氣呵成的整體感，加上清晰透亮的音質，是不是電影的翻版已無足輕重了。尤其是小提琴的獨奏部分由樂壇頂尖的小提琴家、猶太裔的Itzhak Perlman擔任，把橫貫全片的主旋律詮釋得憂戚而不失莊嚴，是其他專輯難望其項背的。

當然別忘了幕後催淚的高手John Williams，以及他縱橫好萊塢數十年的傳奇，這恐怕也足以寫成另一部外一章的影史了！

電影配樂舉隅篇

人性底層的光暈與憂傷——邁可・達納的《意外的春天》

音樂沿著兩條不同的色調與曲風行進著,翻滾出人性底層種種幽深、陰鬱與詭譎的樣貌,但在那晦暗糾結的線條中,卻又隱隱放射出一絲耐人尋味的亮光……,這便是加拿大導演艾騰・伊格言一貫的電影語言轉換成音樂時的特性,在冷質的理性、交錯縱橫的敘事結構中,疊繞著令人費解的情感紋路,不知不覺地蔓延、擴張著。

從另一面看來,他的最佳拍檔電影配樂家邁可・達納 (Michael Danna) 所擅長的譜曲手法,也同樣是充滿了結構性、隱喻與風格化的雙調語言 (bilingual)‥在豐富的音符中折射出瑰麗的視

《意外的春天》（科藝百代提供）

覺映像，呼之欲出的律動，便猶如水光浮漾般捉摸不定。而兩人的合作關係，就像是音樂與影像對話的註腳，亦似乎是腦中兩個半殼——理性與感性——的交替與角力，缺一不可而相輔相成。

從早期的《闔家觀賞》❶、《念白部分》、《售後服務》❷，到《色情酒店》乃至晚近的《意外的春天》，Danna與伊格言的合作，不僅締造了票房的佳績，在世界各大影展與電影評論的範疇中，也意味著一種對電影藝術「作者論」的堅持與默契、一種學院式思辯與內省美學的結晶。

在《意外的春天》這部引用了《花衣吹笛人》童話影射的影片中，依循著伊格言多元輻輳（或所謂「鑲嵌」）的鋪陳模式，描述一位律師（現代版的吹笛人）介入了一樁加拿大卑詩省小鎮翻車事故訴訟案的始末。在他抽絲剝繭的訪查過程中，誘掘出許多不為人知的內幕與人際糾結，透過影片的多重視角與敘述軸線，慢慢地拼湊出一個令人震顫的浮影——在游離、冷漠與隔閡的情感黑洞下，映照出人性最為深沉的憂傷痕絡。

Danna的配樂，也運用了類似的縮焦手法，他以英國浪漫派詩人羅勃‧布朗寧（Robert Brown-

ing, 1812-89）同名詩作 "The Sweet Hereafter" 所譜成的片頭曲，在揭開序幕之後，便運用歌曲、古器樂兩組不同的曲式搭配，嵌合著劇情的延展，暗喻著保守鎮民與外來律師之間的互動、拉扯，以樂音描摹那諱莫晦深的私密領域。而為了烘托小鎮古典、深鬱、沉寂的氛圍，他動用了幾樣中世紀的古老樂器，如 sackbut（古低音喇叭）、shawm（中古木笛）、recorders（類似簫的古樂器）、vielle（型似手風琴的法國手搖弦琴）、nay（中東一帶的管笛）等，加上豎琴、吉他、大提琴等弦樂器，混音譜出了近似巴洛克前期古典樂的同時，也勾勒出濃厚的中古吟唱風格與蘇格蘭風笛的民謠味道，以及一種難以言喻的神祕、緲忽感。伊格言便曾說：「Michael Danna 使用古器樂，營造出一種無特定時空、童話般的質感，而特別選用波斯管笛，也猶如召喚了吹笛人魔音般的旋律。」

整張專輯十五首曲目中，有五首用小型樂團配樂的抒情歌曲，是由片中飾演唯一車禍倖存者的女演員莎拉‧波莉（Sarah Polley）所主唱，她清純、甜美且輕柔的嗓音，彷彿與森冷、低抑的影像風格扞格不入，但因此也衍生了另一種反諷與魅惑的矛盾張力，這恐怕亦是伊格言所要刻意製造的多層衝突吧！除了 Danna 所譜寫的曲子外，亦包括了商請加拿大傑出另類女歌手 Jane Siberry 捉刀的 "One More Colour"，與當紅流行五人樂團 Tragically Hip 友情贊助的 "Courage"。

一九五五年出生於多倫多的Jane Siberry，小時候曾學過鋼琴，也受過古典音樂與歌劇的薰陶，在修讀微生物學位的期間，她開始在當地的咖啡廳打工、駐唱。一九八一年推出了首張同名LP後，以奇特的旋律、豐富的戲劇性與唱腔而備受矚目，隨後替知名連續劇、商業電影譜曲而竄紅；曲風寬廣、多變，取材廣泛是她的特色之一。至於一九八三年創團的Tragically Hip，也是加拿大的本土藝人，在家鄉Kingston的餐館、酒吧初試啼聲後，巡演各地，因為在多倫多受到MCA唱片總裁Bruce Dickinson的賞識而發跡，一九八七年灌錄了首張專輯，夙以帶有藍調曲風的流行歌曲見長。

這部由羅素・班克斯（Russell Banks）原著小說改編的影片，曾囊獲一九九七年第五十屆坎城影展的評審團大獎，以及英國影藝學會的諸多獎項提名，可說是該年加拿大最風光的電影之一。喜歡自嘲、溫和而略微神經質的伊格言，認為這部影片的成功，Danna居功厥偉，因為若無他那充滿滲透力的魔魅笛聲，在盈溢著異國風情的樂聲中維續著那若隱若現的疏離、晦澀情緒，《意外的春天》劇情的詭譎、複雜與衝突性，就不會如此撼人、深刻。至於這花衣吹笛人到底是導演、配樂家還是那劇情中的靈魂人物律師，就要看觀者和聽者被迷誘的程度了，也許，你自己才是那真正的花衣吹笛人吧……。

註釋——

❶ 這是Danna與伊格言首度合作的電影，一九八八年亦是古典樂界出身的達納跨行嘗試電影配樂的初始。

❷ 這三部電影的配樂，由Varese Sarabande Records在一九九六年結集成單張專輯推出，題為The Adjuster．

——Mychael Danna Music for the films of Atom Egoyan，台灣由滾石代理，中文譯名為《色情酒店續篇》。

◎ 影樂・樂影──電影配樂文錄 ◎

電影配樂舉隅篇

057

循環不息的深遠音聲——菲利普・葛拉斯的《達賴的一生》

《達賴的一生》（華納音樂提供）

由馬丁・史柯西斯 (Martin Scorsess) 執導的《達賴的一生》（暫譯，Kundun），以闡述十四世達賴喇嘛的生平故事為主軸，影片中青一色的東方演員，不煽情、不造作的自然表現，及拍攝場景所選擇的摩洛哥山區，與拉薩景致酷似的衷懇態度，咸認為是當今以西藏為題材的影片中，最具深度與藝術性的一部。

這部由菲利普・葛拉斯 (Philip Glass) 擔任配樂的《達賴的一生》，就其形式、風格與內涵而言，皆與影像有著深刻對話、互相幫襯的作用。在接受訪談時，史柯西斯便曾如此表示：「Glass對藏傳佛教的信仰與深入瞭解，結合了他細緻的作曲方法，是這部描述達賴喇嘛生平電影的根本元素之一。」從影片的籌製、拍攝，便積極投入了譜曲工作的Glass，與導演、攝製組合作無間的良好默契，更使該片的影像與音樂部分，產生了綿密、頡頏的互動關係。

電影的開頭，是一個優美的湖泊，映現出第十四世達賴喇嘛轉世靈童訊息的湖水，幽靜地淌流

在群山碧綠之間。片頭曲〈彩砂壇城〉，在喇嘛低沉的吟誦與法鑼聲中拉開序幕，隨即加入了極限樂風的絃樂部分，不斷重複、迴旋的音符，緩緩地漸趨變奏，而後隱入另一個主題（theme），鋪陳了幾個樂句之後，又再度浮現原先的旋律，交叉著複音與變奏的形式……。這些由簡單樂句構成的旋律線，經過多重的對位、再現、變奏，構成西洋絃樂的樂段；與另一組由藏密儀式器樂、經誦所產生的儀式音樂，保持著更外一層的對位關係。猶如一道白光，經過稜鏡的分光後，折射出璀璨的虹彩，而虹彩的外圍，又映現出另一道霓光；透過這兩組樂譜（絃樂、法樂）的疊置，幻化出整張專輯統一卻又豐富的音樂圖象。

在音樂形式上，Glass所擅長的極限主義風格，嵌入了藏傳佛教的儀式器樂，製造出一種水乳交融的和諧感。除去暗喻西方／東方兩種不同文化、音樂型態相遇的「絃外之音」外，透過極限主義在表現手法上，不斷重複旋律線、將樂句凝縮到極簡約、極單純的呈現，重視樂音流動的過程而非最終結果的特點，也與藏傳佛教藉由密集修法，以契入身、口、意（心）三者專一、純淨狀態的修行特色，有著某種本質上的共通性。而由幾重旋律線疊置出的極限音樂風格，如果將其具象化的話，便猶如敦煌壁畫中天樂伎旋舞的飄逸線條，在簡單的幾筆中，呈顯出生動、華美的意象，而在主旋

律背後作為節奏之用的法鑼鼓音，便是這些天女身後的天幕與雲彩，雖不若其躍然浮出，但卻有著另一番畫龍點睛的陪襯效果。

整張配樂的結構，係由幾個主要的部分連環組成，除了頭、尾呼應之外，在每個單獨的曲目中，又由幾個小樂段不斷地重複鋪陳，儼然是一個環中有環、環環相扣的循環結構。也就是說，由首曲與尾曲的相互對應，銜接連成了一個最外圍的大圓；在這個大圓中，又出現幾組獨立、相似的小圓，扣連成一個個小單位的組曲，其下是每支樂曲，也就是封底的十八首曲目；在每首曲目中，又各是幾個不斷重複與再現的主題。簡單地陳列如下，是如此的關係圖：

片頭──每首曲目（主題↓樂段↓樂章↓整首樂曲）──尾曲

這種循環式的結構，是極限主義的音樂特性，某方面來說，也對應著佛教的因緣說與輪迴觀──即是由甲衍生了乙，乙再向外擴張，如漣漪般地延伸出丙⋯⋯，但甲─乙─丙之間，又包含了重複、回返的可能性，這個驅動的動力，便是「業力」，打個比方，在這張專輯中的業力，便是一個個串連的音符（包括休止符在內）。

這樣的詮解，只是筆者聆聽音樂的片面附會而已，但即便是導演Scorsess與Glass等人，在影片殺青後，也不由地相信這種冥冥中的因緣、業力存在。因此，如果對這些輪轉樂音外的繁複因果仍饒富興味的朋友，不妨參考達賴喇嘛自傳《流亡中的自在》（聯經出版）一書，或許對藏傳佛教或這部影片，會油生另一種意領神會的收穫、體悟也說不定。

後設與傳統的攜手漫遊──聖母合唱團的《里斯本的故事》❶

《里斯本的故事》(科藝百代提供)

這是一個追尋與漫遊的故事，一部探索愛情與生命意義的電影，也是一個在電影中講述電影拍攝、在音樂中陳述城市歷史與音符魔力的「電影故事」。從表（封）面上看來，它是一個動人、有趣的傳統敘事，就底層（內裡）來說，它也是一部極爲前衛、後設的電影。最奇特的是，編導溫德斯巧妙地將後設的理念與傳統的敘事魅力編織在一起，構築了一個多重意義交疊、激盪的電影傳奇。

故事發生在葡萄牙的首都里斯本，一個位屬歐洲邊陲的城市❷，身爲電影錄音師的溫特（Philip Winter，冬天），受友人Friedrich Monroe之託來到這個依山傍海、熱情洋溢的都會，發展出一連串的奇遇。隱喻著歐陸冷鬱性格的主角，因爲導演朋友的意外缺席而成爲紀錄片的拍攝者，他爲此開始探訪起這個迷人、暖陽般的海城，電影的敘事軸線也隨之而鋪展開來。關於中心／邊陲、

主體／客體、主角／配角的思索，成爲這部影片第一層的主題指涉。

接著，溫特無意邂逅了當地的巡迴樂團——即擔任配樂的「聖母合唱團」(Madredeus)

——女主唱Teresa，錄音師與歌聲的契應，失意心靈與詩意氣質的對話，傳統與創新的詰問與徘徊

……，關於電影（人生）本質性的思索，透過溫特的內在旁白娓娓道出，一如聖母樂聲中隨興、舒

朗的傳統吟唱。音樂，成爲電影敍事中除了影像的追索外，另一個最重要的成因與基素：如果影像

（紀錄片、膠卷）意味著事物「具象」的意義，那麼音樂或音聲（合唱團、音效、女主唱），便是

一個更爲抽象、隱約的「影」涉。整個溫特漫遊陌生城市——里斯本的外在過程❸，亦是他反思電

影本質、音聲（愛情）魔力、生命意義的心理歷程。而漫遊與影片的結束（完成），也植基於音樂

的啓發與輔助。

影／音對話的衆聲喧嘩，成爲影片另一個呼之欲出的重要主題：溫特對光影／聲音的觸發、捕

捉，是敍事的第一層影音對話；女主唱與溫特的偶遇，是故事中影片／配樂的第二層對話；片中鄰

童與溫特對紀錄片的觀賞，則是第三層的框中框影音對話；至於導演溫德斯與該片配樂「聖母合唱

團」的搭配，更是影框之外、電影之外的第四重「眞實」對話。

電影配樂擧隅篇

溫德斯與「聖母」的合作，是另一則里斯本的故事，也是一個充滿了傳奇色彩的後設實驗。溫德斯曾表示：「我還沒開拍該片，就已經先聽到電影配樂了！」在拍完森冷、清寂的柏林故事後，對於新片並無任何具體構思的溫德斯，是在聽到「聖母」的現場演唱後，登時決定要把這個里斯本土生土長、堅持傳統樂風的樂團，寫入他的劇本之中，並邀其擔任配樂的工作。影片的主體，因此有了具體的著落、雛型；而影片中涉及了樂團的海外巡迴演唱部分，也和攝製時「聖母」的巡演時間重疊，孰為眞（現實中的「里斯本」生活）？孰為假（影片中的「里斯本」故事）？似乎交融難辨。因此，在全片探討電影拍攝的「後設」情境中，又引申出許多虛／實、影／音、框內／框外的多元意義泛音。

隨著一九九四年《里斯本的故事》（Lisbon Story）的上映而揚名國際的「聖母」，是成軍一九八七年的葡萄牙六人樂組，包括女主唱Teresa Salgueiro、兩位吉他手Pedro Ayres Magalhães（兼團長）和José Peixoto、大提琴手Francisco Ribeiro、鍵盤手Rodrigo Leão與口琴伴奏的Gabriel Gomes❹等。他們的樂風，受到巴西音樂的影響很深，帶有濃厚的葡萄牙本土色彩、吟唱傳統❺，在歐洲各地巡演了一段時間後，於一九九二年由Blue Note唱片發行了首張專輯Lisboa

Live後，在比利時深受歡迎而漸漸崛起。一九九五年打鐵趁熱地推出了《里斯本的故事》原聲帶

Ainda和姊妹專輯 O Espiritu Da Paz，奠定了其在國際市場的聲譽與地位。

這張配樂的曲目，也與影片故事的鋪述相輔相成。明媚、亮麗的女聲，與充滿著葡萄牙民族樂風的吉他主奏，不疾不徐地交叉、延展著，猶如主角在城中的漫遊；而以旋律為主的器樂，有著明顯的拉丁音樂風格，探戈、民謠、乃至東正教的聖樂吟誦，在紓緩、柔美的弦樂旋律中皆留下了印痕，同時也指陳了里斯本當地的文化淵源，以及呼應了「聖母」與溫特對傳統的執持。有趣的是，對於「聖母」的本土樂風，有人將其歸為世界音樂，亦有認定其是流行音樂，而隨著一九九八年最新搖滾專輯 O Paraíso的面世，應該是從傳統出發而邁入更多元、璀璨的音樂國度吧！

註釋——

❶ 英文片名為 Lisbon Story，另有一部影片名為 The Lisbon Story，是一九四六年由英國導演Paul Stein 執導的音樂諜報片。

❷ 這不免令人想起十五世紀發現新大陸的哥倫布，是從這個城市出發的，中心／邊陲、主角／配角的倒錯與輪替，實頗耐人玩味。

❸ 對照於溫德斯早期《愛莉絲漫遊記》（Alice in the Cities, 1974）中的陰鬱、冷凝，《里斯本的故事》中的漫遊，無疑是出人意料地浪漫、明亮。相較於先前的「天使系列」或「柏林故事」──《慾望之翼》（Wings of Desire, 1988）與《咫尺天涯》（Far Away, So Close, 1993），其形上哲思與沈重、憂傷色調，在《里斯本的故事》中亦不復見，這或許是受到「聖母」音樂以及里斯本城市性格的潛移默化吧！

❹ 到近期的新專輯中，大提琴手與鍵盤手的組合略有變異。

❺ 里斯本有兩個特殊的當地文化，一是類似西班牙的鬥牛傳統，但僅在夏季舉行的鬥牛比賽，純是大眾的娛樂而不將牛殺死；另一特點是在老市區酒吧中盛行的「命運」（fado）吟唱，以充滿感性的民謠，唱出了兼蓄悲嘆、歡樂的種種人生樣貌。

在命運星河裡浪遊的憂傷傳奇：Anastasia的《暴雨將至》

《暴雨將至》(環球音樂提供)

在初冬的午後聆聽著《暴雨將至》，感覺到那龐大、繚繞的音符翼幕下閃爍的人性亮光，猶如在烏雲背後乍現的陽光旋律，以極限音樂與民族音樂交疊的吟誦風格，遠遠地穿透陰霾、灑落在大地之上，呼喚那遲遲未至的暴雨。

整個影片的內外，都是一則動人與憂傷的傳奇。

傳奇，是介乎神話與日常情愛之間的橋樑！神話屬於遙遠的過去——在希臘諸神的奧林匹亞殿堂裡，俯視人間的種種征戰與糾葛，烙印下神祇掌端的魔法與命運封印；日常情愛則歸於太平歲月裡升斗小民的瑣碎、叨絮，在繁瑣中透著一種平凡的幸福與慵懶。

《暴雨將至》裡馬其頓王國的末裔主角，站在戰爭的邊緣上，處在過去帝國榮光的神話頹圮斜影下，與歐洲冷漠的繁華世界背影之間隙縫的根壤上，開出一片淒美、燦紅的荊棘之花。

故事從僻靜的、遺世獨立的山城修道院裡開始，有著虔敬、清澈眼神的年輕修士，奉守著禁語

的誓言，站在紅澄澄的蕃茄架邊，目睹著一場（人生）暴雨的即將到來……，音樂以一段充滿民族風味的索特琴（psalter）旋律拉開，鑼、鈸、響葫蘆、鼓等打擊樂器，編織成一片密佈在後的背景之網，動人的旋律以接力的方式，不斷地接續下去，從索特琴到笛聲、人聲吟唱，貫穿了整部影片，彷彿是命運絲線的張佈……，流著馬其頓土地血脈的編導米柯・曼徹夫斯基（Milcho Mancheyski），在紐約大都會時髦的影音行業中穿梭著，回到戰火延燒的故鄉——南斯拉夫的史柯傑（Skopje, Yugoslavia）後，就此引燃了他生命中的傳奇火線，故事從筆下延展到鏡頭之前……。

三個看似獨立卻互相牽引的愛情故事，架構了整個《暴雨將至》的情節：年輕修士與避禍村女之間不可能的愛情、一名倫敦雜誌社中年女（影像）編輯對愛情的徘徊與抉擇、身兼修士叔父與編輯情人的戰地攝影師亞歷山大（偉大而早逝的馬其頓帝國君王之名！）的返鄉情結。片頭的「暴雨」，成了片中最重要的一個隱喻與象徵，它或是摧毀一切的戰爭（影片拍攝期間的波士尼亞戰事、片中描述的阿爾巴尼亞種族仇恨、雜誌編輯眼中的戰火圖片、攝影師鏡頭獵取下的戰場），每個人心中陰鬱幽深的掙扎（修道院中其他修士的恐懼／隱忍、年輕修士對愛／誓言的取捨、女編輯對丈夫／情人的選擇、攝影師對虛名／鄉園的認定），也是愛情的失落與飄忽、命運的乖舛與循環……，

在暴雨之前，是對每一個人內在情感與心念的嚴酷考驗。

同樣地，近似說書人角色的音樂主旋律，也在不斷地迴旋、變奏著，牽繫了三則故事的敍事，猶如「暴雨」籠罩一切的穿透性指涉。悠揚的索特琴聲、沙啞的笛聲、清脆的撥弦吉他，落在一片綿密的管絃、打擊樂器之前，是勾勒主旋律的要角：在下一個樂段，轉交給人聲的吟唱去接替敍說；不久後，又再度回到類似的段落變奏中，形成一種緊密的循環結構。不同於古典音樂的對位模式，這種以單音主旋律的鋪陳，與劇情發展的人際脈絡相扣連，箇中人聲的吟詠，就恍如潛匿在管絃樂聲中的伏流，又像是潛意識中蜿蜒的記憶軌跡，時而冒出、時而縮藏，將痛苦、憂傷、嚮往、深沈、清明的種種，全掃入一片渾沌的音聲簾幕之中。要仔細分辨其中的旋律與樂器，猶似在暴雨前面對著整片山風的吹拂，只能感覺到命運的召喚與魅惑之力……。

米柯‧曼徹夫斯基在歷史與鄉情的召喚下，拍出了他這第一部的劇情長片，也拿下了一九九四年威尼斯影展的三項榮銜：金獅獎、費比西評審獎、第一屆柯達影片獎。這位在一九八一年畢業於美國伊利諾大學電影系的導演，曾於一九八六年以《1.72》一片獲得貝爾顧瑞（Belgrade）動畫電影節的最佳實驗電影獎；或許和數字特別有緣的他，並不曾料到這一鳴驚人的傳奇故事會降臨於

身。而《暴雨將至》中一再顯現的「三」的組合，可能也和這則傳奇有著冥冥中未可知的關聯吧？

三段式的電影：；三位關係特殊的主角：；第二段故事的三角戀情：三項威尼斯影展的相關獎項：三位合作配樂但身分恰似謎團的作曲家Zoran Spasovski、Zlatko Origjanski、Goran Trajkoski，取了一個和沙皇末代公主同樣的團名Anastasia——或許意味著一個不可解的謎題或傳奇故事，從這部影片的音樂中得到了重生……，是一個新的循環開始。就好像影片的末尾，又回到了片頭未曾經歷暴雨前的年輕修士與紅豔蕃茄旁，天地靜好的光陰……，對一個循環的圓來說，開始與結束，又有什麼差異呢？

最後，僅以此文紀念那一段因《暴雨將至》而生滅的友誼，以及那些蟄居在甬室中鬻文維生、將暴雨摒除於窗外的日子！

酪酊在西部大草原中——《輕聲細語》的美國民謠風

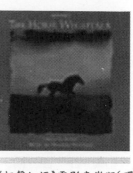

《輕聲細語》電影音樂版（環球音樂提供）

在夏日豔陽的炙烤下，四周空氣瀰漫著一股焦烈躁鬱的火氣的同時，乍聽到這張充滿美國西部民謠風的《輕聲細語》（The Horse Whisperer）時，突然有種時空異位的錯愕感。整輯的音樂盈溢著一種舒曠、閒逸、怡然的清淡風格，新民謠風與新自然風——姑且這麼稱呼這炎夏暑氣四冒裡難得的涼風小品吧！

《輕聲細語》是演而優則導的好萊塢模範「老」生勞勃瑞福（Robert Redford）的最新力作，講述一則美國西部蒙大拿州馴馬人的傳奇與愛情故事。從他崛起影壇的代表作《虎豹小霸王》（與保羅紐曼Paul Newman合演的西部片經典），到執導的《大河戀》（發掘了在外型上酷似的接班人彼得‧布萊特Pitt Brad）、《荳田戰役》等片，直至一九九八年夏季上檔的《輕聲細語》，隱約透露出他與美國中西部一種難以言詮的奇妙因緣。在原聲帶附錄小冊的首頁，他也開宗明義地

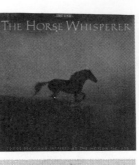

《輕聲細語》電影歌曲版
（環球音樂提供）

指出，這張專輯是向「獨特而逐漸式微的美國西部音樂傳統致敬」，因此，集結了美國鄉村音樂與民謠樂界的老將新銳，所精心製作出來的這張電影配樂，有著一種特殊、濃厚的西部味道，在編曲與曲目配置上，也顯見出迥異於拼貼式配樂法❷的統一、細緻風格，是高難度的一種「堅持」與嚴謹態度下出線的佳作。

自影片的敘事中抽離出來，亦能獨成一局，這點並不稀奇，但要將十二位演唱十二首不同歌曲的歌手熔於一爐，且扣合整個劇情的鋪述，再呈現如此「相當、齊整」的音樂風貌，實在有點匪夷所思！

值得一提的是，製作陣營的堅強，與演唱隊伍的浩大不相上下，也與涵蓋了鄉村音樂、民謠搖滾、西部牛仔歌曲等樂風的幅員廣大差可比擬。這些縱橫在西部草原、充滿逍遙意趣的單曲，包括了老歌新唱的〈紅河谷〉（The Red Valley）、擬古仿製的〈夢河〉（Dream River）；有充滿西部牛仔粗獷、活力四射的"The Big Ball's in Cowtown"，也有愁思低吟的主題曲民謠"A Soft Place To Fall"⋯形形色色，看似繁花盛景，卻又頡頏並進、互不扞格，有一種異中求同、同中別

調的細膩與變化感。

此外，建議聽友不妨將整輯的聆聽視同於一天歷程的推進：由充滿朝氣的"Cattle Call"揭開清晨的序幕，沿著隱含男／女交替的「對唱」編排，附比男女主角情感發展的軸線，悠閒地漫遊於曠野、酒吧、牧原的西部情致之中，到中間第七首的"The Big Ball's in Cowtown"，恰是正午熱力熾盛的時刻，一直到松影斜曳的"Whispering Pines"與暮色低垂的終曲〈紅河谷〉，剛好結束這令人惆悵的男女戀曲，與縈繞西部風情的音樂之旅。

註釋——

❶ 《輕聲細語》的原聲帶有二：一為電影音樂版，一為電影歌曲版，本文所討論的為後者。

❷ 一般而言，電影配樂有「作者論」與「拼貼型」兩種，前者較常見於歐陸電影中，以電影配樂家和導演的合作，形成統一的作者論影片與配樂風格；後者則多見於（好萊塢）商業電影中，以演藝明星搭配某一流行名曲的炒作方式，作為替影片宣傳的噱頭，音樂以附屬或烘托氣氛的成份居多，較少前者與影像的互動關係與有機感。

電影配樂舉隅篇

椎擊內心幽深淒迷的音域──《敢愛敢鬥》的電子合成音樂

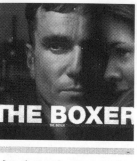

《敢愛敢鬥》（環球音樂提供）

在低鬱陰沈的電子合成樂中拉開序幕的《敢愛敢鬥》（The Boxer），有著小說家喬哀思筆下典型愛爾蘭都柏林市揮之不去的沈悶幽閉感，和如霧般籠罩的冷悽、寒愴。儘管有這種抑鬱的迴繞音感，飄盪著一股壓縮與呼之欲出的焦灼，但卻也因而羅織出某種深沈的愁思，令人想探頭去瞧瞧這箇中究竟。

如果撇開《敢愛敢鬥》故事悲劇性的架構，不管丹尼爾・戴・路易斯飾演的愛爾蘭共和軍人，在十四年的牢獄生涯後重返社會，面對琵琶別抱的昔日女友與悲愴景況，被迫以拳擊手的殘忍與血腥來挑戰自己的良知、情慾……等撼人的設計，單是聆聽Gavin Friday 與Maurice Seezer的配樂，便能隱約感知到那種碰觸人性底層憤怒、絕望、無奈、痛苦的糾結心緒。頗被看好的Gavin Friday與Maurice Seezer，以連篇的小調、電子情境的繚繞樂性，烘托出「主題」的一致性，並時以鋼琴或絃樂、若隱若現的主旋律，來強調男主角內在的苦楚，和他

壓抑的內心衝突產生對話。而主旋律外的背景音樂，那種杳冥、擴散的環場效果與片中愛爾蘭清冷、陰濕的影像，也形成了某種影音互涉的呼應。

出身於The Virgin Prunes樂團的Gavin Firday，在一九八七年回到家鄉都柏林，開了一家週五才營業的夜間酒店俱樂部，猶如村上春樹窩居東京開設酒店的歲月般，正醞釀著另一個人生高峰的開端！一年後，他與古典樂界的鋼琴家Maurice Seezer合作，投效Island唱片，發行了兩張專輯，因其冷鬱低迴的音樂風格，打動了《以父之名》的導演雪瑞登，邀請兩人替該片配樂，影片的主題曲"In The Name of The Father"及由Sinead O'Connor演唱的"You Made Me The Thief Of Your Heart"，雙雙贏得該年金球獎的最佳電影主題曲提名。初試大螢幕啼聲，便成績不俗的Friday（果然因為「星期五」營運帶來好兆頭）與Seezer，陸續替九五年澳洲電影獎最佳影片《愛要怎麼做》（Angel Baby）、《蝙蝠俠3》、《羅密歐與茱莉葉》等片譜曲，但完整的作品還是首推《以父之名》。

一九九八年的《敢愛敢鬥》，是他們與《以父之名》編導班底的再次合作，除了已建立的工作默契與愛爾蘭籍的共通背景外，男、女主角丹尼爾‧戴‧路易斯、愛蜜莉‧華森（丹麥導演拉斯‧

電影配樂舉隅篇

馮‧提耶《破浪而出》的女主角)的文藝特質、英國影星身分,都讓這部美國環球出品的影片,有著濃郁的「異鄉」色彩,若再加上一九九八年柏林影展開幕片的光環,其冷鬱、迷人的調性就更為氤氳繚繞了。

電影配樂犖犖篇

076

柳暗花明的天使戀曲——《X情人》的另類聆聽

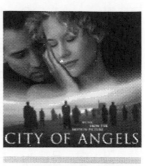

《X情人》（華納音樂提供）

初聽《X情人》（City of Angels）的原聲帶，有種悵然若失的感覺，心想仿照溫德斯名片《慾望之翼》改編的好萊塢新作，果然逃不過好萊塢致命吸引力伴隨的殺傷力——通俗、浮麗、煽情的套式；在《慾望之翼》中觸探靈魂深處的孤寂、沉鬱、冷抑音聲，被另一種充滿動感、繽紛的流行感所取代，聽聞前者時於腦海迴旋不已的深邃張力，在主題與故事情節皆被置換後，配樂所製造出的影像感、風格感也隨之更易。知道是Gabriel Yared的配樂後，對照其先前《巴黎野玫瑰》、《心之圖象》、《英倫情人》等具有史詩氣魄或世界音樂特質的作品，不免會有一種「面目全非」、「寶刀已老」的慨嘆。

倘若因為這種「負面」的敘述便喪失了聆賞的興致，或因為失望、惆悵之類的字眼，就驟下了斷語，也許會落入預設的陷阱也說不定。對於中文片名由《城市天使》變成《X情人》的落差；或

慾望與靈魂的探索、生命意義的詰問變成了纏綿悱惻的「天、人之戀」童話，這其間的錯置與失望或許是必須的，但也正好從這個罅隙與缺口透露出另一種「慾望」的表達方式，展現另一種失真的幻覺美感。

因此，以連聽十數遍、銘刻在腦細胞中的「解毒」聽法聽下來後，發現箇中也頗有幾分奧妙。

尤其在樂風、歌手類型與時空向度上，依然有著Yared「多元」的特徵：從六〇年代吉他之神、搖滾老將Jimi Hendrix的"Red House"、拔電吉他手Eric Clapton的"Further On Up the Road"，到重量級搖滾樂團U2的新作、Goo Goo Dolls在編曲上頗為出色的"Iris"、以及John Lee Hooker有著黑人爵士興味的"Mama, You Got A Daughter"，形色俱陳、琳琅滿目。

除卻顯而易見的搖滾色彩外，情歌、民謠搖滾也佔了一席之地：新紅咤紫的Alanis Morissette與同獲葛萊美新人獎的Paula Cole，唱出了抒情的流行曲，可視為新生代的代表。而替「中生代」發聲的Peter Gabriel與Sarah Mclachlan，則是整輯中最令人激賞的「另類」。Sarah的歌曲，有種清新、遼闊的民謠味：同是電影配樂家的Peter（代表作是越戰創傷片《鳥人》*Birdy*, 1985），唱起歌來也不含糊，"I Grieve"由電子合成與低沉嗓音製造出的神祕質感，轉而帶入富民族樂風的配

器、副歌，是十首歌曲中的驚艷之作。

至於由Gabriel Yared譜曲的後三分之一配樂，雖然沉鬱幽深、盪氣迴腸依舊，但與前半對照之下，有種格格不入的突兀與蒼白感，破壞了整張專輯的統一性；但揉合了搖滾樂與管絃配樂的組合方式，或許是《X情人》最接近《慾望之翼》的地方吧！

逸走／游移於兩大光譜之間──溫德斯的電影音樂之旅

《慾望之翼》(博德曼唱片提供)

若把溫德斯至今的電影作品分成兩大部分，以時間來區隔的話，或許《慾望之翼》可以作為這個分水嶺的標記。就作品年表來說，一九八五年出品的《巴黎，德州》可能較為適切，但是就主題、風格、尤其是配樂組成的象徵性來說，《慾望之翼》所具有的雙重性與時代意涵，恐怕更能凸顯其轉圜的差異性，並可作為兩大區段斷裂／延續的里程碑。

從一九七一年處女作《守門球員的憂鬱》（The Goalie's Anxiety at the Penalty Kick）推出，接著頗受好評的《愛莉絲漫遊記》、《道路之王》（Kings of the Roads, 1976）、《美國朋友》（The American Friend, 1977）等片，奠立了溫德斯與荷索、法斯賓達並列為德國新電影的三大導演地位。評論者在提到溫德斯的時候，總不忘強調他在這三位中最為明顯的「美國」情調，也暗示他文化衝突最為強烈的那一面。作為德國文化冷肅、嚴謹、深鬱的代言人之一，在其早期的

影片中，不難窺出溫德斯根植於傳統的德國特性：《愛》片中浪遊於各城市的主角，透過電車、汽車、火車等各種交通工具的轉換，來質疑現代文明社會下人類心靈的剝裂與流離；《美》片裡對道德／金錢、良心／朋友的衝突與抉擇，對美國／德國社會異質文化的觀察與闡述；乃至《道》片中執意以流浪來換得心靈自由，完成自我追尋的公路浪子刻劃……，都透露了他日後影片中一貫的訴求與主題：深刻自省的人文傾向、對人類文明的思索與終極關懷、內在心靈的抉擇與衝突、流浪放逐與自我完成的不斷對話。

如果我們把《巴黎，德州》當成是溫德斯公路電影的某個終點站：在某種徬徨、執意與被莫名焦灼所驅策著的男主角，踽踽獨行在美國中西部的沙漠荒野中，以尋找背棄的過往、彌補內在廣大的空茫與虛無，最後被家庭與溫情所馴服。那麼《慾望之翼》所代表的，便是對這個預言表述的進階假想——肯定這個不完美的凡俗塵世中某種獨立存在的尊嚴與悲情；因此天使不忍獨存在清醒的截然天境，傾聽凡人種種滄茫、孤獨的語調，而願意為了愛的尋找來到人間，從清寂的黑白世界降入色彩繽紛、物慾橫流的塵世。在影片空間的展延上，從以往的三度空間擴及到無形的四元時空，在之後的《直到世界末日》（*Till the End of the World*, 1991）裡，也出現另一種對潛意識、未

來世界的影像詮釋，至於《里斯本的故事》中對電影影像本身的後設探討，都可視為是溫德斯從公路電影的直線式思維，拓展到其他時空向度（立體、圓形❶、潛意識、四元等）的不同新嘗試。

所以，《巴黎，德州》標示著溫德斯公路電影時期的告一段落，往前追溯的這十四年「公路」探索、浪遊主題，在前述的幾部代表作中發揮到了極致，可惜目前坊間難以找到相關的原聲帶，無法做進一步的探討。但就某方面來說，《巴黎，德州》的美國西部風格，那種以Ry Cooder藍調吉他主奏所彰顯的素樸、孤寂、空曠意象，那種以吉他單一的、滑弦與斷切、撥奏所展現的美感，或整張專輯統一音樂調性的安排，似乎在溫德斯往後的影片中都不復存在了。雖然在Ry Cooder與溫德斯首度合作的十二年後，兩人再以《終結暴力》重續舊緣，但《終》片裡繁複的電子合成音效與兩種版本——音樂版、歌曲版的多元化，都不若其早期清晰、風格化的樣貌了。即便《里斯本的故事》以「聖母合唱團」的音樂，作為整部影片的配樂，但其中影／音對話，敘事互涉的實驗成份頗為濃厚（也就是說這個發跡於里斯本的在地六人合唱團唱、作俱佳，既擔任幕後的主唱，也在

《直到世界末日》（華納音樂提供）

《終結暴力》電影音樂版(環球音樂提供)

幕前演出，成為劇情發展的一部分)，也非前期配樂的單純。尤其是《巴黎，德州》中有一大段雜著斷續吉他樂音的英語獨白，是主角屈維斯（Harry Dean Stanton飾）找到愛妻後，對著單向窗玻璃的內心告白或告解，都可謂是溫德斯前期公路電影蒼白、詩意、空茫與簡約（相對於日後的大排場、縱橫各大洲上天下地的大規模來說）特質的總結表徵。

《巴黎，德州》作為前半段作品的終結代表，繼起的《慾望之翼》則意味著溫德斯的轉型與掙扎。從配樂與影片陳述的主題上，可以明顯看出這種斷裂／延續互相衝突的痕跡，公路盡頭必然出現的十字路口，不但託寓在劇中人物的矛盾、衝突裡，也呈現在導演的意識抉擇中。《慾望之翼》的前半段，樂風是冷凝、清寂的，扣合了天使世界中黑白對立的主調，一種子然的、超脫的清冷質感，透過大提琴的主奏與絃樂協奏烘托而出；柏林市的悲悽與黯淡、人心的孤漠與疏離，皆在Jurgen Knieper譜製的配樂下，有了鮮明的顯影與拔張的性格。承襲德國傳統那一面的溫德斯，在這裡留下了他的文化道白；到了影片配樂的後半，則是他棲身美國那部分的躍動了。於斯，搖滾樂與流行音

樂的衆家好手，進入了他的電影中，開始占有重要的一席。

「慾望」的流動，呈現爲繁華的彩色街景與複雜的樂風。搖滾樂的帶入，一方面與黑白影像驟轉入彩色畫面的敍事相配合，另一方面也象徵著塵世豐饒的熱力、動感與多元性，與先前天界的淸冷澹寂迥然有別；而配器上人聲與器樂的對比，也從前半部帶有宗敎性質的吟唱、內心獨白、「降」入世俗化的娛樂層面。如果說前半部的絃樂（器樂），代表著天界孤淸高潔的心聲，以大提琴、小提琴的獨奏，劃開了一道阻絕天界與塵世的屏障，企圖用以交織或撫慰每個內在心靈的獨語；那麼後半段樂風的漸次轉換，則意味著人世的多彩、紛麗與繁雜。原聲帶第十四首由Nick Cave 與The Bad Seeds合奏、演唱的 "The Carny"，以近似 Tom Waits *Swordfishtrombones* 專輯的詭異低吟風格，用木管樂器、打擊樂營造出一種異於前半部冷鬱絃樂的「慾望」色彩，片中的男主角天使，也在此對表演空中繩索特技的女主角油生一種「似曾相識」的情感，而埋下降入塵世的伏筆。緊接著，低音喇叭、手風琴、爵士鼓等編織出帶有探戈曲風的 "Zirkusmusic"，繼以人聲試驗起家的 Laurie Anderson 一曲實驗味道頗濃的電子合成樂 "Angel Fragments"，托出一股詭譎、神祕的氛圍。

此時，墜入塵世、羽翼頓成中古盔甲的天使，在柏林圍牆的一端，試著熟悉人世的「彩色」感，

配樂轉入由Crime & The City Solution演唱的搖滾樂曲"Six Bells Chime"，搖滾樂與繁華人世勾連的象徵意義，明顯地映照而出。不知是否純屬湊巧，樂團的名字叫做「罪惡與城市解決之道」，相對於溫德斯心中的大都市柏林，片中、片外繁複糾葛的多層符碼指涉，彷彿也帶有某種心照不宣的意義交疊。

從此以降，搖滾樂與另類音樂取代了前半部的絃樂，實驗性質的搖滾樂團、創作者成為配樂的主體。《慾望之翼》作為溫德斯電影配樂分水嶺的代表作，其意義於斯彰顯，而前、後兩部分，在樂器、樂風、合作對象上的迥異，也清楚地顯現出溫德斯作品所帶有的斷裂／延續特質。若說斷裂是從古典越界到了現代、另類；從某種典範（如果說絃樂代表了德奧傳統對絕對音樂的崇高認定的話）進入逸離、顛覆的創新界域，以搖滾樂團、另類藝人的加入作為某種表徵，那麼延續的，則是溫德斯對內在心靈、深刻人文向度的開發與探勘。在影像或影片敘事上的斷裂，是天使的墮入凡塵、矛盾混雜的心緒，那延續著的，是其內在不變的良善——對美好世界的期待與深切關懷。而作為一個作者論的德國新電影導演溫德斯，其斷裂或拉扯的，是德國傳統與美國文化的交融或扞格，但在影片中所延續的，則是他一貫對人類存在與尊嚴的詰問與注視。在這兩端徘徊、游移、縱走的溫德

《咫尺天涯》(科藝百代提供)

斯，從《慾望之翼》開始，嘗試走出公路電影的直線追尋模式，在脫離了早期的某種「簡潔、單純」後，影像與音樂也有了另一種繁複的表達，開始呈現多元、迴旋、流轉、異質的新嘗試（某方面來說，這也是一種不同形式的追尋吧？）。

如果說《慾望之翼》後半段的搖滾或另類，有點淺嘗即止的實驗味道，或受限於整部影片冷肅的風格，爲顧全整體而無法大刀闊斧地轉變，以維續前半部的陰沉、低抑樂調；那續集《咫尺天涯》的音樂表現，便是一個不須瞻前顧後的大跳躍，與《慾望之翼》有著咫尺天涯的大幅差異。搖滾樂風縱貫全局，相近的曲風，乍聽之下，還會誤以爲是某個樂團的專輯。「通俗、平易近人」的特點，自然也嵌合了故事所環繞的諜報敘事所具有的「賣點」。這並沒有任何崇《慾》貶《咫》的意味，相反地，在《咫》片更爲流暢、好萊塢化的故事鋪陳中，卻提出了對善／惡（天界／塵世、清／濁）二元價值對立更嚴峻的反思──徹底犧牲的善，是否更助長了惡的恣意孳生？同樣地，脫離了《慾》片配樂鬱鬱寡歡的躍躍欲試，《咫》片的音樂也大膽地讓搖滾與另類樂界好手放手一

搏，Nick Cave、U2、Lou Reed、Simon Bonney、Lauri Anderson、Laurent Petitgand……等人的作品濟濟一堂，出奇地揉合出一種「恬淡、自適、抒情」的統一感。不同於前者某種矯意塑造的疏離、孤冷所帶來的抑鬱，在《咫》片的配樂裡，反有一種且走且唱的淡然、舒曠，相較之下，這樣的樂音或許更接近天使的況味吧？

「拼盤」式的配樂作法，在繼起的《直到世界末日》中達到了顛峰，這張囊括了流行、搖滾樂界各名團的配樂專輯，既有Nick Cave、Lou Reed、Bad Seeds等先前合作的班底，也有R.E.M.、Talking Heads、Patti Smith等各樂壇的角頭。電子合成加上老歌，濃厚的實驗與大雜燴取向，一如影片縱橫各大洲、天馬行空的強烈企圖心，但聲勢磅礴的結果，還是難逃失焦的終局，而刻意營造科技、冷質感的樂風，也難掩尷尬、龐雜的突兀。

迥異於《直》片的矯情，由「聖母合唱團」配樂的《里斯本的故事》，則洋溢著一股清新、明媚的風格，在女主唱柔亮的嗓音下，搭配充滿旋律性的吉他、民族樂器，有著溫德斯電影中罕見的開朗、亮麗樂風，在影片充滿對電影媒體的後設鋪陳、反省中，這或許是溫德斯另一種後設試驗的意外結果吧！

註釋──

❶ 天使三部曲除了可視為是其開拓抽象式四元時空的嘗試外，也是某種圓形思維的展現，從天使下凡、到為世人贖罪而犧牲重返天國的敘事，寓示了某種圓的追尋與完成。

穿梭在熟稔與陌生之間──高達《新浪潮》的文字猜謎

JEAN-LUC GODARD
NOUVELLE VAGUE

《新浪潮》（玖玖文化提供）

一聽到這張高達《新浪潮》的電影配樂時，直接衝襲過來的印象，是既熟悉又陌生的。熟悉的是關於高達的影像語法，那種特殊的、帶著異常冷質的興味，與多年前遺留下來的關於高達的看片記憶，在腦殼內重組、攪動著。而陌生的那個部分，則是一種新鮮的、奇異的趣味感，油然生起對影像聲音化的好奇與探索之情……。

因此，如果你對這些文字也有一種既熟悉又陌生的感覺的話，恭喜你！你已經開始接近高達了，或是更正確地說，是更接近於這張原聲帶所架構出來的高達。那麼，就讓我們繼續這一場遊戲，這一場猜解與拆解《新浪潮》的遊戲。

起點是一個音聲，猶如創世紀篇章裡說的：世界的初始，是一道光線的射出，那麼音樂的起始，應該就是一個音符的躍出了……，Dino Saluzzi的音樂，在絃樂襯底裡冒出說著法文的男聲，跟隨

著David Darling的大提琴聲、狗吠、雷聲、男聲、女聲、急促的交談聲、電話聲、腳步聲、汽車引擎聲，一堆聲響交疊而來，令你措手不及。

高達慣用的手法，是把影像、語言、聲音、音樂、角色等構成影片的所有質素，一一拆解，再重新組合，讓每個元素形成對話的空間、互相激盪著，換句話說，也就是藉由凸顯每個電影元素的手法，來刺激觀眾去思考何謂電影的本質、電影的結構。一個完全不符合傳統敘事的電影構成法則，

一個企圖瓦解好萊塢電影夢工廠的拍片策略，高達與楚浮在他們逸興風發的青年時代，即推動了法國河左岸的電影新浪潮，在《電影筆記》雜誌上用文字的筆，來書寫影像的新質感與新語彙，他們想要超越好萊塢的劇情鋪陳公式、凌駕義大利新寫實的人生切片，追求真正的電影藝術、建立獨一無二的「作者論」價值，並成為形式主義與結構主義篤實踐行的實驗者。三十多年了，高達仍舊說著：「我的電影，如果用聽的而不用看的，會更接近原貌……。」的話語，他以他的行動哲學，陳述一個永不停歇的解構者與建構者的革命立場，他既是不斷向電影幻覺世界挑戰的唐吉訶德，也是一再向前翻進的形式彼得潘。

Je vous salute Jean-Luc Godard! 初識高達，是因為他的《向瑪麗致敬》（ *Je Vous Salute*

Marie），將耶穌的誕生故事改拍成現代版的未婚生子事件，把聖蹟世俗化的作法，被視爲是向神職世界的挑釁與污蔑，而引起了基督教界喧騰不已的抗議聲浪。當時正處於叛逆邊緣的我，被這種雖千萬人吾往矣的精神所感召，在大水淹沒了敦化北路的一個冬日早晨，由南往北、由東向西地趕到了影展的現場，去向這位一代大師的新作致敬。一種熟悉又陌生的感覺！完全支離的情節，沿著未婚生子的少女瑪麗與汽車修理工約翰之間的愛情軸線，歪斜地、自由地滾動著，我在風格化的映像中，看到了一種恣意的愉悅、一種從電影敘事框架中躍然而出的自由與灑脫，但是在那潑灑當中似乎又隱含著一些更爲深沈的意義暗語，在張牙舞爪著、向你的容忍度與理解力揮舞著拳頭。我彷彿找到了投射年少叛逆張力的洞口，但也因爲那種全然陌生的感覺，而隱隱覺察到些微的不安，在不安中又同時挾雜著一股新鮮的悸動，與想要用腦袋去碰撞那黑暗洞穴的好奇。

聆聽《新浪潮》，同樣張舞著一種情緒挑釁的不安與興奮：因爲挑戰傳統對「電影原聲帶」的既存印象、顛覆那種充滿紫色夢幻的抒情與感性想像，並注入了一種新的聽覺感受所帶來的刺激與狐疑。在這兩張ＣＤ所構築的音聲世界裡，有著人所說的語言（法語）、各種音效（包含自然環境與科技產物所製造出的聲響）、及一般熟知的電影配樂三種層次，每一個層面聽來都自然而透著熟

悉，但彼此交錯、拉扯、試驗的結果，卻產生了一種聽覺上的「異化」效應，或是如俄國文學理論家巴赫汀所謂「眾聲喧嘩」(heteroglossia)的效果，這三組語、音、響排列組合的結果，湧生了許多聽覺上的可能性，也把我們對於聲音世界的理解與認知，推向了一個更廣袤的寬闊空間，裡面閃爍著、交織著各種美麗的聲音星圖。令人迷惑卻又神往！

不似常見的電影原聲帶，構成《新浪潮》的聲音質素，不是氣勢磅礡的管絃樂演奏及伴隨的古典、中產價值觀，也不是令人迷醉的電子合成樂所編織的迷幻魔網，更沒有動聽的流行歌曲、爵士樂所張羅的看圖配樂組合。因此，與其說它是一張電影原聲帶，不如說它是一場小型的聲音表演。它可以被視為是附屬於電影《新浪潮》的產物，也可以被當做是一個獨立成形的「聲音」製作，一個用來質疑電影配樂市場的顛覆性製作。

至於趨近高達《新浪潮》（不管是從電影、音樂、愛情、時代的哪個方向來解讀「新浪潮」這個字眼）的方式，有兩種迥異的路徑：一個是順理成章地去找到這部影片的錄影帶、影碟或是VCD，觀看完「風韻猶存」的亞蘭德倫與「年輕貌美」的多米吉雅娜‧喬達諾 (Domiziana Giordano) 之間男─女情事、情海浮沉的勾勒後，再回來一面聽這張完整紀實的原聲帶，一面回想、回

味其中的細節。這是一個熟悉的路線、頗具安全性的選擇，或是……。

像附錄小冊裡文章的作者、意外失去視力的Claire Bartoli一樣，完全仰仗聽覺來「看」電影。

把自己投入一個黑闃的世界裡，用聲音來觸探、認識這個世界。然後，你會聽到一個陌生卻又充滿新奇的「影像」世界，一個被聲音化了的影像世界。裡面有人交談時的豐富表情、各種溢於言表或寓於言外的意義內裡；有縈繞在我們生活周遭的各種聲響、音響……流水聲、鳥叫聲、狗吠、關門聲、車聲、喇叭聲等等；有David Darling的大提琴獨奏、荀白克與亨德密特（Paul Hindemith）的現代音樂等「古典音樂」範疇的配樂。然後，它們各自在不同的時間點穿梭著，有時是一層、有時是兩層，交疊、雜沓、對立、頡頏……，變換著各種聲音的角色，豐富了聽覺不可捉摸的流動世界。

如果你聽得懂法語，也許可以猜到其中人物交錯的關係；如果聽不懂，那更好，可以把語言還原到屬於聲音的層面，把語言、音效、音符全都聽成「音樂」。頗富挑戰性，但也饒富趣味，不是嗎？

就像當年在影展看高達的《神遊天地》時，那個充滿諷刺與趣味的開頭：瘋子導演把他的影片膠卷丟掉了，可是有一大堆「白癡」影迷正等著要看他的片子！被暗指為「白癡」、正在等待看後

續發展的我，卻一點也不感到義憤填膺，反而有一種難以言喻的愉快（我是不是像女性主義電影評論者所說的，是一種被父權系統所宰制的被虐待狂呢？看完電影的我，也曾經這麼地質疑過自己，但是據這些年的觀影經驗累積的測試結果發現，應該是沒有這種癖好）。因為大概也沒有其他導演會在影片中影射自己是個瘋子！除了把自己腳上穿的皮鞋，在大庭廣眾前煮來吃，並一板一眼地拍成紀錄片的荷索（Werner Herzog）差可比擬之外，我實在想像不出其他具有同樣「瘋狂」特質的導演。

所以，如果你被《激情》（Passion）裡長達數分鐘高亢的汽車喇叭嘶聲所激怒時，或是在乍聽《新浪潮》後，被一堆水聲、人聲所攪擾得失去了對音樂的等待耐性時，請記起如下的一段話：

「Godard loves words, but he does not burden them with a concept, he hollows them to fill them with something else.」翻成中文是「高達喜歡文字，但他並不加諸概念在文字上，他在空心的文字裡填入了其他的東西。」這段文字，可以用來詮釋高達的影像語言，也可以用來做空練習，把「文字」換成「音樂」或「影像」等字體，一樣同理可證，可惜它不是我的文字，它是前面已經提到過的那位用聲音來「看」電影的Claire Bartoli所「寫」的觀影評論裡的摘句。

當然，除了充滿前衛與實驗性的音聲對話之外，也有許多可愛的音樂小品不時地在《新浪潮》

裡隨波逐流，還有一些摘「錄」自當代作曲家或音樂家的樂段，若有所思地穿梭在字裡行間。譬如

開頭四分鐘後由Patti Smith 唱的一小段"Distant Fingers"，是全輯唯一的流行歌曲，（印象中貝

托魯奇的近作《偷香》（Stealing Beauty）裡，也用到了這首歌，是麗芙·泰勒所飾的Lucy在屋中

獨舞時？）出現在David Darling大提琴的獨奏泛音（因為David使用的是改造過的電子大提琴，琴

音直接過度到這首歌的Midi旋律時，轉接地非常自然）之後，中和掉前後突出的車子引擎聲所帶出

的焦躁感。而其中選用的現代音樂配段，有一八五年出生的德國現代作曲家亨德密特的樂曲《畫

家馬蒂斯》、《鋼琴與中提琴奏鳴曲》、《輓樂》（Trauermusik），及荀白克著名的管絃樂作品

《昇華之夜》（根據德梅爾的詩《女人與世界》所譜成，於一八九九年發表）等，在曲目的選擇與

安排上，不難發現與劇情涵攝的主題──男女關係、視覺／聽覺、語言／意義的多重辯證之間，有

著某種奧妙的意義指涉，而非隨機取材或純就音樂性的考量而已。因此，可以說高達在電影形式上

的解構與實驗作法，其實是為了發掘出各電影元素間多元對話的可能性，並不是毫無意義的叛逆或

漫無章法的張狂。

最後，如果把這兩位現代音樂的大將暫時略過，會發現本輯大部分的音樂創作者，是隸屬於E

CM旗下的藝人，包括了人聲實驗的Meredith Monk、以電子大提琴即興的David Darling（就在

寫稿前夕，才聽完他一九九七年在臺北充滿即興趣味與幽默感的現場演奏會，一點都不像他專輯裡

那種縈繞著沉鬱、憂傷感的音樂風格）、挑戰耳膜極限的Heinz Holliger、爵士樂壇不按牌裡出牌

的Dino Saluzzi……。難得把這些「搞怪、新奇」的成份聚在一起，湊出了這張新浪潮運動之後多

年的《新浪潮》。能否鼓動另一波聽電影原聲帶的「新浪潮」？可能無法從滿懷革命情操的高達身

上，獲得任何確切的訊息，但他可能會從厚重的鏡片後面，覷著兩眼說道：聽覺的重組與割裂，也

是必要的。

　　所以……，你說呢？

3

跨樂篇

音樂版圖煙音繚繞的一隅——關於印度音樂的旋律（Raga）

　　跟著「地球村」理念的大纛飄揚，尾隨全球資訊與跨國旅遊的風起雲湧，民族音樂與世界音樂正方興未艾地在世界樂壇的輿圖上，擘畫出一塊別有洞天的豐饒版塊。其中，印度音樂以其深厚的宗教內涵與形上色彩，早已在歐美樂壇豎立起一方鮮明的旗幟，君不見六〇年代嬉皮頹風瀰漫的美國西岸，到處是西塔琴音與大麻煙雲繚繞的景致。

　　在離世紀末終站不遠處的此時，由DECCA發行、寶麗金印度分公司製作的一系列四張「印度之歌」CD專輯，即將用隨時光遞移而轉化千萬氣象，以及細膩描摹抽象與情感世界的種種清絢樂

音，引領您進入廣漠的印度大地神遊一番，讓您體會印象中頭裏長巾、手持長笛嗚嗚挑動蛇影的吹蛇人國度各種的音樂風情，以進入那神祕超俗的幽冥音域中盡情徜徉。

印度音樂神祕的起源說

早在古希臘畢達哥拉斯的著作中，便託言曾在天堂中發現了印度的音樂理論，其將音樂分成Anahat與Aahat兩種，前者是不拘章法的天籟，是以太之音的震動，唯有精神高度進化的靈魂才得以契入聽聞；而後者則是具結構的調性音樂，是大氣中的音聲，也是一般凡夫俗子能聆賞的作品。

另一種起源說，則源自印度神話的傳說，認爲印度音樂是由印度三大神祇之一的濕婆神在創造世界的分娩時所創，濕婆先產下了舞蹈，再由舞蹈衍生出其他的造物；生下了舞蹈的濕婆，覺得舞蹈孤伶伶、怪沒意思的，就順手拿起右手的小鼓拍打節奏，以便讓舞蹈配合著舞動，結果這個小鼓敲掉了梵天的一小塊塵土，就成了最初渾沌的太陽。日後，隨著小鼓節奏的擊打，便漸

《印度之歌——晨景》
（©Decca福茂唱片提供）

漸發展出印度音樂的八個音符。這個印度神話的起源說，與希臘神話中牧羊神吹奏女神席瑞克斯變成的蘆笛而產生音樂的說法，有著異曲同工之妙。

與西方音樂的差異

但印度音樂與西方音樂在作曲、器樂配置、風格內涵上，皆有著明顯的差異。相對於在西方音樂中塑造氣氛的陪襯地位，打擊樂器在印度所受到的重視與開發，簡直不可同日而語。在每個音節中，打擊樂器被用來區隔出細微的時間單位，已達到了如數學般精密的程度，這是印度音樂學上極為特殊、重要的一環。在印度音樂的發展史上，打擊樂器已演變為一種時間的藝術，精妙而細緻，它提供了一種知性的力量，在樂曲中發揮著恆定與循環的作用，也與舞蹈、戲劇的表演密切結合，形成印度文化一套極為特殊、抽象的表意系統。參照中國清代地方戲曲與板腔音樂互為表裡的勃發情況，或可約略領會箇中奧妙的一二。

《印度之歌——午頌》
（©Decca 福茂唱片提供）

《印度之歌——黃昏》
（©Decca福茂唱片提供）

除了最基本的音符與樂聲構成外，印度音樂亦富含形上與精神層面的探求。旋律的多變、節奏的精細、氣氛的幽微與情境的描摹，是印度音樂不可或缺的成因與素材。資深的音樂家們對於自然景物與時光的流轉，有著異乎尋常的敏銳觀察力，他們藉著身體的冥想與震顫來感知外在種種標緲的變化，然後從清明的心靈之湖映現出奇譎的音聲倒影，「誠於中」再「形於外」地呈現出各種情境（Mood）的樂音。

乍聽之下，這種作曲法似乎顯得高深莫測，還籠罩著一種神祕的氛圍；但它的理論與應用卻是極爲縝密與繁複的：基本上，印度音樂是以旋律爲主體，每個樂句以五、六或七音的方式組成，然後相互連結，呈現出五／五、五／六、五／七、六／五……等九種的排列組合，再加上其他不規律的組合，於焉形成近上百萬種的連結法，而最常用來製曲與演奏的，約莫有三百種左右。因此，印度音樂的作曲家首先得熟悉這種種的配樂法則，瞭解其背後代表的抽象意涵，方能得心應手地創作出各種的情境音樂。這種繁複的作曲法與幽微的意旨，與西方固定音階、和聲對位的作曲法迥異其

趣；尤其印度音樂的八個音是以模仿動物的叫聲衍生而來的，並沒有固定的音準，純然以個人的音高為準（和京劇的琴師調腔相似），講究的是相互的協調與對應，如何巧妙地掌握拿捏，完全存乎一心；加上樂段中不時出現的滑奏與泛音，更讓習於規製的歐美人士無法用西方音樂學的理論來予以詮解、應用。這種種的差異，使印度音樂代代相傳的師徒制成為必然，對於心性修為的強調與涵攝弦外之音的教學法，使一位好樂師的養成不易，自然也就更增加其悠遠飄忽的色彩了。

除了樂器（關於絃樂的特點，限於篇幅不及備述）與作曲法的差異外，情感與心境的描摹，更是印度音樂的構成要素之一。通常，樂曲會以無打擊樂器伴奏的Alaap開頭，烘托氣氛與點示時空背景後，再逐漸鋪展出主題，接著各種主奏樂器上場，依不同的節奏，呈現出靜默、驚異、愛憐、歡笑等種種的情感（Rasa）變化；與中國音樂音律與宮調模制頗為相近。

在這四張CD中，可以明顯地聽出由各種情感化現的不同曲風與曲目，不管是早晨晨光熹微的清新明暢，午后的恬然微醺，還是傍晚的醇美激越、午夜的深沉靜謐，彷彿隨著音聲的流轉，內在的許多對話與嘈雜，都漸漸沉澱靜定下來了。再依著CD上標示的時光變化，配合放著這些刻劃內在情境改換的樂聲，還真的有那麼一絲時空頓移的況味呢！若想更進一步瞭解印度音樂的朋友，不

妨比對一下在這系列中收錄的四種樂器與數種節奏的異同之處，看看是塔布拉鼓（Tabula）迷人呢，還是Sarangi悠揚的絃音令人神往！當然了，四位各司所長的樂師（Pandit在印度文中是學者之意）據稱皆是家喻戶曉的大師級人物，他們的習藝過程與顯赫聲名，都可在說明小冊中略窺一二；也算是對印度音樂另一番知性的體悟與認識吧！

《印度之歌──祈夜》
（©Decca福茂唱片提供）

雪域珍貴豐富的音樂寶藏——關於西藏音樂

《西藏音樂入門》（風潮唱片公司提供）

感覺上，平均海拔四千公尺以上的西藏，一直給人某種遺世獨立的遙遠印象，但一提及布達拉宮、藏族特殊的民情風俗、深厚的宗教信仰，卻又不由自主地令人心生嚮往。一九五九年後，因為中共武力進駐西藏的緣故，政教領袖達賴喇嘛出亡印度，透過駐錫地達蘭莎拉西藏流亡政府的宣揚，與輾轉於世界各地弘揚佛法仁波切（轉世活佛）、喇嘛（密宗僧侶）的傳佈，世人心中對於藏傳佛教（又稱為密宗與金剛乘）與西藏印象的神祕面紗，才慢慢地被揭開。近來，更由於歐美各地興起一股學習、研究藏密的熱潮，透過學術機構與傳播媒體多方製錄與出版的影響，使原本不易接觸到的藏族音樂、戲曲、舞蹈、經典史冊，也漸漸地流傳出來、普遍化。

基本上，西藏的文化思想、繪畫、音樂、戲曲、生活風俗，莫不是金剛乘教義潛移默化、長期薰習的結果，或可說藏族文化藝術的活水源頭，係根源自藏傳佛教根深柢固的深厚傳統。以音樂來

說，不管是藏戲特殊高亢的唱腔與富饒宗教意涵的戲文、或宮廷器樂悠揚平和的內蘊、乃至牧歌民謠的謳歌吟頌，都可以發現藏傳佛教悠遠濃厚的影響；如果把握住這個基本方向去理解西藏的傳統音樂，就容易入手與欣賞多了。

藏樂的基本類別

西藏傳統音樂，可粗分為三大類：民俗音樂、宗教音樂、宮廷音樂，其中民俗音樂包括了戲曲、民歌、俚曲、歌舞、器樂等，含納的範圍最大，也最為複雜豐富，對於一般初次接觸且非宗教情感或信仰因素而聆賞的聽友，這一類的藏樂，是較容易親近、接受的類別，因為其音樂的層次豐富、內容生動有趣（有曲文或歌詞可以參考、對照）、種類繁多且不需要特別的宗教知識，不會因為陌生而產生距離感或排斥感。第三類的宮廷音樂，在某方面可以算是宗教音樂的分流，不論是形式或內容，都是由宗教音樂踵事增華而來，只是在器樂編制、結構上更形繁複、富麗，以配合

《宮廷音樂與器樂》（風潮唱片公司提供）

上層階級宴樂、節慶的特殊需求。因爲西藏採行政教合一制，貴族身兼政治官員的同時，在宗教事務上也具有舉足輕重的地位，加上藏民的宗教與日常生活本密不可分，宮廷音樂實質上與宗教音樂並沒有太大的區隔，因此，我們也可以說藏樂是由民俗音樂與宗教音樂這兩種主要音樂類型所構成的。

藏族音樂的起源

據說藏族的音樂是起源於西元前一世紀的部落族群時代，那時已經有了最基本的歌唱形式「魯」（藏文的意思即「歌」）與舞蹈「卓」（藏文意爲「舞」），但是並沒有任何可考的資料留存。實際上，藏文是到西元七世紀松贊岡布王時期，藉由梵文字體的轉化才創製出來的，因此之前的史蹟，多是靠口耳相傳的記錄，是否可信仍待考證。現存最早有系統、也是最重要的一部論述藏樂的專書，是西元十三世紀元代、由薩迦班智達貢噶堅贊（1182-1251，薩迦派爲藏傳佛教四大教派之一，班智達意即大學者）所著的《樂論》一書，此書共分三章，分別討論音、詞與應用方式，其中提出表現藏族音樂旋律與發聲法的四種形式，應配合表現內容、地域、對象等而交錯運用之；這種因人、因

時、因地置宜的音樂作曲法，也是藏樂富於變化的原因之一。到了十九世紀，寧瑪派的米滂蔣揚嘉措仁波切所著的《論音樂》，亦是重要的藏族音樂典論。有趣的是，這兩位藏族音樂學的大學者，都是藏傳佛教的大修行者與大成就者，薩迦班智達是開創薩迦派的薩迦五祖之一，米滂仁波切則是近代最重要的上師之一，他們淵博的學識與卓越的音樂鑑賞力，說明了偉大行者在世俗知識層面上同樣優異的特質。

藏族民俗音樂的種類與欣賞

藏族的民俗音樂，包含的內容極爲廣泛，以形式來分，有戲曲、民歌、歌舞、器樂等幾大類。戲曲主要是根據史詩或佛教傳記改編而成的，著名的例如《文成公主》，講述西元七世紀時文成公主嫁給吐蕃王松贊岡布、傳入佛法的貢獻；《密勒日巴傳》則描述著名的密勒日巴尊者修行、即身成就的經過（國內的金色蓮花表演坊亦曾改編此傳記，以舞臺劇的形式搬演，造成轟動）；

《藏族戲曲音樂》（風潮唱片公司提供）

以及在大法會期間，由大部分僧侶演出、帶有濃厚宗教儀式性格的《蓮師傳》，記錄蓮花生大士（即

Guru Rinpoche，是藏傳佛教四大教派共同尊奉的根本祖師，降生於今日巴基斯坦境內蓮花湖中的

蓮花上，故得名蓮花生），在赤松德眞王時期由印度入西藏弘法，降伏群魔、八大神變宏化的精彩

歷程……，從戲曲的內容看來，便可管窺藏傳佛教深入藏民日常生活的一斑。

西藏的民謠俚曲種類繁多，又可以分為兒歌、酒歌、工作歌、牧歌與山歌、苦歌、強盜歌、風

俗歌、小調等多種。兒歌主要是兒童遊戲玩耍時所唱的歌曲，因地區的不同而稍有變異，但大致不

脫簡易有趣的特性。由風潮唱片發行《西藏音樂紀實4——藏族民歌》中，收錄了日喀則、拉薩、

阿里等地兒童所唱的不同跳繩歌，活潑可愛之餘，還隱約可以感覺到那種天地遼闊下所散發出的單

純、親切與活力。酒歌是飲酒助興時所吟唱的歌曲，旣歌且舞或僅是純粹的獨唱，聲音高亢、情感

激切。工作歌顧名思義，就是工作時所唱的歌曲，有獨唱、齊唱、一唱衆和等歌唱形式，內容包羅

萬象，有操作家務、耕地、捕魚、剪羊毛、拉縴等各生活情狀的描述形容，不一而足。有一首名為

《文成公主》的工作歌，非常有趣，是在打麥子時候所唱的歌，歌詞是這樣的：「叫文成公主不要

去，但她去了；叫她別翻貢噶山，但她翻了；公主的鞋丟在貢噶山上，草地上的花兒開了，開的花

兒沒有獻給神佛，花兒盛開時再看是否要獻。」（錄自《西藏音樂紀實4》的歌詞），聽起來真的很可愛。牧歌與山歌是民歌中最精彩的部分，音域與音階的變化都很大，比起前幾種簡單的五聲部音要複雜許多，裝飾音、切分音出現頻繁，更增加其唱腔的困難，而且沒有固定音高，同一首歌由不同的人唱出，意境、興味迥然。強盜歌是劫富濟貧、行俠仗義的歌曲，苦歌是悽苦的小曲，風俗歌是卜筮喜慶時舉行儀節所吟誦的歌曲，也多半是藏族牧民性格與生活風俗的寫照與反映。這些民歌俚曲，乍聽之下，可能不似流行歌曲般絢麗引人，但多聽幾次後，卻會因為其清曠真切的音聲而深受吸引，感覺到某種說不出的淳厚與踏實。

相對於民歌的個人化或簡樸型製，藏族的歌舞音樂則是群體性格與較大規模的音樂類型。為了照顧舞蹈的表演性質，使配合的樂曲也起了較為繁複的變化：音階由五聲變成以七聲部為主，雜以六聲或五聲音階；形式分化為以前奏、慢板、間奏、中板、快板、尾聲等部分構成，進行不同的結構組合；伴奏的樂器則包括了揚琴、橫笛、鐵笛、胡琴、厄朵等。因為曲式與舞蹈的不同，又可區分為堆諧、囊瑪、伯諧、弦子、諧欽、果諧、鍋莊等種類：堆諧是藏南地區最常見的歌舞表演，不管是喜筵節慶或是日常娛樂，都十分普遍，沒有場地或表演人數的限制，可以是舞臺表演，也可以

是家庭自娛的抒發。囊瑪的旋律優美，結構工整，在眾多藏族歌舞音樂中有近似崑曲的「雅樂清音」之感，據說是受到漢地音樂影響的樂種。伯諧則類似臺灣原住民歌舞中的「勇士歌」，是征戰士兵的歌曲，歷史悠久，已流傳了一千多年。諧欽是大型的歌舞，多半用於祭祀、禱祝的儀典上，所以規模宏製、莊嚴古樸；而果諧則是圓圈的舞蹈，流行於農業地區，有點「豐年祭」歌舞的味道，不分男女老少圍成圓圈，以順時針的方向歌唱、齊舞，表露對大自然的謳歌、對愛情的嚮往與美好生活的讚頌等。弦子與鍋莊是靠近漢地的「康」區（即東藏）所流行的歌舞型態，弦子以操馬尾胡琴的領舞者而得名，主要盛行於康地，故又稱為「康諧」（藏文「諧」即舞蹈之意），悠揚緩步，是此類歌舞的特色，來臺訪問、表演的藏族歌舞樂團中，這類甩袖、點步轉身、搖曳緩顫的弦子歌舞，是必備的表演項目之一。

在器樂部分，因為西藏的傳統樂器多是作為歌舞音樂的伴奏之用，純為演奏的成份不高，因此專為絃樂或打擊樂器創製的樂曲極為罕見，泰半是由前述的雅樂「囊瑪」歌舞獨立出來的，或是從宮廷舞蹈「朵爾」的配樂衍化出來。主要的樂器有絃樂器的六弦琴札年（四大天王之東方持國天王手中所持的樂器即是札年，亦有一說指是琵琶）、鐵琴、胡琴、根卡（三弦琴）、碧汪（康巴地區

的胡琴，即前述弦子歌舞的伴奏樂器）……；打擊樂器的鑼、鈸、響鈴、大鼓、手鼓（單手用大拇指、食指搖打的小鼓）……等；吹管樂器的橫笛、札令、筒欽、岡令（骨製骨號）、嗩吶、大號……等。吹管樂器與打擊樂器，大量地運用在宗教音樂中，在大型法會的錄音中頗為常見。

宗教音樂的種類與欣賞

藏樂的宗教音樂，雖不似民俗音樂的種類繁多、富於變化，但因為牽涉到宗教修行的層面，在欣賞與理解上，反而比前者困難些，不過在精神意涵與抽象的感知層面上，卻更有一番「只能意會，難以言詮」的奧妙。

基本上，藏傳佛教的音樂可區分為經誦與器樂兩種，經誦部分又可分為個人修持與法會兩種型態，因為宗派與傳承的不同，在誦唱經文與儀軌（修行的程序與軌範）時，會有不同的音調與節奏……有接近口白的誦唱，或是接近吟唱的唱誦，近乎默念的長音持誦等。藏傳佛教有四大教派，即最古老的寧瑪派（紅教）、薩迦派（花教）、噶舉派（白教）與格魯派（黃教，即達賴喇嘛所屬的教派），每一派有主要的寺院與傳承（即師徒相傳、嚴密修學的制度），因此長久流傳下來的唱誦音

調也就不盡相同了。在四大教派之外，還有原本盛行於藏地的傳統民俗信仰苯教（即俗稱的黑教），在佛教傳入後，融合了佛、道、巫筮等，成為多神信仰的教派，嚴格說起來，並不屬於金剛乘的派別；但苯教的宗教音樂，基本上與金剛乘（密乘）並沒有太大的差別。

各派喇嘛們在誦唱時，會有節奏的快慢與旋律的變化，以節奏與旋律作為區分的準則，就可以掌握大概了。至於器樂的部分，牽涉到錄音技術與操作者的技巧，很難有一定的規則可循，尤其錄音與現場聆聽的感受，出入頗大，建議對藏傳佛教器樂有興趣的朋友，最好親自參加法會，實地感受一番，因為那種臨場感與穿透的影響力，在錄音中幾乎無法重現。而宗教音樂的器樂，是作為法會修法時的伴奏之用，截至目前為止，沒有發現其獨立演奏、發展為樂曲的任何趨向。

在宗教音樂的內容上，同樣也可粗分為個人修持部分與法會儀軌兩大類。個人修持則多為祈禱文、咒語持誦、供養咒、讚頌（對上師、本尊、護法三種根本依怙主，或是對諸佛菩薩、大成就者的禮敬讚美）等，法會則視主修之法的儀軌與宗派傳承而定。

市面上關於藏樂的參考專輯

對於有心接觸藏族音樂的愛樂者，風潮唱片發行、蒙藏委員會指導的《西藏音樂紀實》一套六輯，是最完整、也最全面蒐錄的專輯，說明小冊中有詳盡的曲目介紹與樂種分析，涵蓋了民歌、戲曲、宗教音樂等各種音樂類型，錄音的品質也頗為清晰、整齊，是很好的入門賞析教材。

另外，市面上常見的藏傳佛教音樂專輯，大致分為經誦與大型法會錄音兩種，多是國外唱片公司赴印度、尼泊爾、西藏等地灌錄而成的，品質與錄音效果因人而異。有一種法會的錄音方式，近似紀錄片的製作，雖然從頭到尾翔實輯錄，但雜音與干擾也較多，筆者聽過的此類法會錄音專輯中，以法國Auvidis錄製的The Lamas of the Nyingmapa Monestry of Dehra Dun《寧瑪派德拉敦寺喇嘛法會》專輯最好，不過臺灣的代理商並沒有引進。另有一種法會錄音，是特別商請某座寺院的喇嘛們灌錄的，上和唱片代理的Celestial Harmonies系列，有一套三張的《聖典》(Sacred Ceremonies) 專輯，是由達賴喇嘛流亡政府所在的印度達蘭莎拉格魯派經續法林寺院中喇嘛所唱誦製錄的，錄音效果很不錯，宗派的特色也很清楚，值得參考。

至於個人經誦的部分，博德曼代理的Milan廠牌旗下，有一張《喇嘛卡達》專輯，是由自西藏流亡而常住於比利時的喇嘛卡瑪‧札西，獨誦灌錄而成。這張在錄音室中灌製的特輯，充滿了樸淨、詩意與宗教虔懷，收錄了許多個人日常修行的法要：尤其是蓮師（Guru Rinpoche）與觀世音菩薩（Chenrezi）的祈請文，更是最重要的修行功課之一。喇嘛卡達是第一世卡魯仁波切（被喻為本世紀最重要的偉大上師之一）的弟子，具有完整的傳承修習與佛法教育：特別提出這點，是因為純淨的傳承與精進的修行，聽者或受法者可以從其誦唱的音聲領受感知，音聲的力量，會貫穿滲入心靈最深刻的內裡，而得到迥異於一般音樂的聆賞經驗。

此外，風潮唱片發行的另一系列「藏傳佛教音樂1」《忿怒——另一種大慈悲》，是尼泊爾薩迦派塔立寺灌錄的嘛哈嘎拉忿怒護法讚頌，是坊間難得見到的護法儀軌錄音（因為護法的儀軌與修法，雖然外貌威猛，但卻是必修的護法之一，對於臺灣密教的老修行者們，是少見的輔助素材：而其中動用的器樂編制頗為龐大，有心研究、瞭解藏樂器樂部分的朋友，是很好的選擇。嘛哈嘎拉是觀世音菩薩的忿怒化身，亦是藏傳佛教行者修法的大護持有特殊的限制，不太常見）。

上揚代理的OCORA亦有一張《西藏聖樂》專輯，收錄了尼泊爾東北部格魯派與寧瑪派兩寺院

的錄音，有極罕見的法螺吹奏、轉大法輪唱誦，與其他大法會片段的節錄，因為是一九六九年的錄音版本，所以有一種悠遠素樸的美感，是其他專輯裡少有的，而且音質頗為乾淨，是值得鄭重推薦的佳作。而由魔岩代理發行的《西藏生死天唱》則是筆者記憶中所接觸過的宗教音樂中，少有媲美的一張製作，領唱者是位阿尼（藏傳佛教對女性僧侶的泛稱），頗為罕見；尤其是配樂、編曲上的清爽合度，把原唱者的清淨風味相得益彰地傳達了出來，更屬難得。也許這是肇因於當初錄製者無意於商業販賣的動機，讓它呈現出本來素樸動人的面貌，而更能貼近清曠的修行狀態吧！

《西藏生死天唱》（磨岩唱片提供）

劇場與音樂的對話——關於戲劇配樂

戲劇配樂的英文為incidental music，原是泛指一切為戲劇作品，包括舞台、電影、廣播及電視節目所特地「譜製」的音樂。但隨著電影配樂（film music）、廣播片頭（jingle）與電視節目主題曲、片尾曲的區隔日漸明顯，incidental music便多用為戲劇配樂的通稱了。在臺灣的劇場界，對於配樂與音效的分野與定義，尚未明朗化或專業化，在表演節目單上，也常見到以「音效」一詞來替代劇場配樂。❶在本文中，便試圖釐清音樂在劇場表演中所占的地位及其所扮演的角色，以瞭解「劇場配樂」在表演中的重要性；並嘗試透過歷史縱向軸的概略瀏觀、與目前西方劇場表演的幾個例子，為國內身分曖昧的劇場配樂，尋找一個更為適切的定位。

歷史上的戲劇配樂演變

早在古希臘時代，悲劇演出時的歌隊（chorus），便兼具了配樂、觀眾輿論、分幕、交代劇情、烘托氣氛等多重角色。到了中世紀脫離教會儀式劇漸朝世俗化發展的聖蹟劇、神祕劇、道德劇等「宗

劇」裡，音樂也隨著世俗化的腳步被納入了演出中：在進場、退場、製造景觀特效、加強象徵意義時，會適時點綴一些簡單的配樂，其大多是當時流行的民謠、俚曲或教會音樂的套用。在主流的宗教劇外，還有許多「世俗劇」的劇種，其插科打諢的成份與對音樂的挪用，較諸「劇以載道」的宗教劇更為廣泛、豐富與多元化，耍鬧歡樂的氣氛也更形濃厚些。

現存最早一齣使用音樂的世俗劇，是西元一二八三年由法國詩人兼作曲家Adam de la Halle所作的《羅賓與馬雄的遊戲》(le jeu de Robin et Marion)，顯示當時在教會強勢文化下另一波暗潮洶湧的世俗娛樂傾向。但不管是希臘悲劇的歌隊、中世紀的宗教劇或世俗劇，音樂在劇場表演中的角色，仍處於嘗試、模糊成形的階段，以串場、吸引注意力、製造娛樂效果等被動、附屬的成份居多，與人物、劇情或其他劇場要素（如燈光、服裝、佈景）互動的成份，仍有待後世的創新與開發。

到了文藝復興時期的戲劇，方纔出現了近似現代劇場配樂的音樂使用概念。但在十六世紀與十七世紀前半，或許是受到中世紀戲劇劇觀的影響，配樂多用於喜劇與田園劇（pastoral）中：對以貴族或英雄人物為敘事主軸的悲劇，因強調戲劇的純粹性與道德主題，則被認為並不適宜摻雜音樂。直

到莎士比亞傲視群倫的劇作，打破了喜劇／悲劇規制的藩籬，並大量地在戲劇中引入音樂性與旋律性❷，才翻轉了先前對戲劇音樂的僵化認定；至此，配樂在劇場中的應用與角色，也與現代戲劇相去不遠了。

然而在歌劇崛起的十七世紀，對於戲劇配樂與歌劇的劃分，仍有些混淆與定義的困難。在英國復辟時期作曲家艾克利司（John Eccles, 1668-1735）與浦賽爾（Henry Purcell, 1659-1695）的作品中，有不少關於戲劇的配樂，尤以擔任皇家劇院音樂總監的艾克利司，總計創作了五十齣以上的戲劇配樂，浦賽爾亦有四十齣之多；對於他們作品中劇樂❸、宮廷面具舞（masque）或是半歌劇（semi-opera）的界定，仍有若干的疑義。同樣地，對當時舉足輕重的法國劇作家莫里哀與歌劇作曲家盧利（Jean-Baptiste Lully, 1632-1687）合作的喜劇配樂、喜劇芭蕾（comedies-ballets）來說，也有著類似難分涇渭的尷尬。

在十八世紀戲劇史上的新古典（Neo-classicism）時期，於一片矯揉造作的三一律以及強調肖真的新古典劇作中，德國文學浪漫主義先驅的兩位大將──歌德（Goethe, 1749-1832）與席勒（Schiller, 1759-1805），都曾經嘗試在劇本中納入音樂的橋段、探索新的戲劇方向。歌德最富盛名

的鉅作《浮士德》(*Faust*)，便有不少關於音樂冶宴的場景描繪；爾後的許多作曲家，如孟德爾

頌、舒曼、白遼士、李斯特、馬勒等，都曾受到這部耗時二十餘載仍未完成的鉅著啓發，而譜製出

一新耳目的樂曲。至於席勒，雖不若歌德有創製德國歌劇 (singspiel) 的才華，但他的劇作和詩，

卻同樣給予了後代作曲家不少創作的靈感，例如，貝多芬最著名的第九號交響曲《合唱》，便引自

席勒的詩〈快樂頌〉 ("Ode to Joy")；而義大利歌劇作曲家羅西尼的歌劇《威廉泰爾》(*Guil-*

laume Tell, 1829)、威爾第的歌劇《倫巴底人》(*I Lombardi*, 1843)、《路易莎‧米勒》(*Luisa*

Miller, 1849)、《唐‧卡羅》(*Don Carlos*, 1867) 皆取材自席勒的劇作。這種戲劇影響音樂，音

樂豐富戲劇的緊密關聯，將文學、戲劇、音樂傳統融於一爐的文化傳統與思維方式，或許是當今臺

灣劇場界最值得深思與取法的所在吧！

跨界或融合？——十九世紀至今的戲劇配樂

到了十九世紀，取材自戲劇或文學作品的樂曲更爲繁多，戲劇與音樂的互動關係，隨著國家主

義的興起與歌劇發展也益形活絡：義大利美聲歌劇獨擅勝場的時代不再，法國大歌劇 (grand

opera)與喜歌劇（opera comique）、義大利的諧歌劇（opera buffa）、德國歌劇各自稱霸一方。

此外，取代貴族成為社會中堅的中產階級，以及其所代表的布爾喬亞文化與商業取向，無形中也促進了音樂與戲劇更緊密的交流；為營利而設的劇院與頻繁的演出活動，讓音樂家、作曲家的作品，從昔日只為博君一粲的侯門宮廷，飛入了尋常的百姓家與商市街肆。更為普及的中產階級消費能力與品味，也間接促發了新樂種與戲劇表演型態的革新。

在許多十九世紀「古典音樂」與戲劇合作的例子中，最著名的是孟德爾頌為莎劇《仲夏夜之夢》（*A Midsummer Night's Dream, 1842*）所作的配樂❹，為各地劇院演出不輟的莎劇譜曲，儼然已成為古典音樂一個心照不宣的傳統。而歷來因莎劇得到靈感而創作出膾炙人口的音樂作品的例子，也不勝枚舉，在此便不加贅述了。

從十九世紀繁花勝景的劇場劇樂，延續至今，流傳了不少盪氣迴腸、家喻戶曉的名作，諸如一八七六年同為挪威籍的作曲家葛利格，為「現代戲劇之父」易卜生的劇作（以北歐神話為題材的）《皮爾金》創作的戲劇配樂；以及佛瑞（一八九八年）與西貝流士（一九〇五年），先後為瑞典象徵主義劇作家梅特林克（Maeterlinck）的劇本《貝利亞與梅莉桑》（*Pelléas et Mélisande*）演

《彼得與狼》(滾石唱片提供)

出創製的配樂。《貝利亞與梅莉桑》纖細動人、充滿了曖昧的象徵，是現代戲劇最重要的經典劇作之一，首演後不久，德布西便於一九〇二年創作了頗受好評的歌劇，一九〇三年荀白克也以它為題譜出了別具風格的交響詩。至於浦羅高菲夫的交響曲《彼得與狼》（一九三六年），藉由童話與戲劇對話的形式，將各種樂器羅織其中，成為認識樂器與交響曲的最佳入門，又何嘗不是另

一種音樂與戲劇元素饒富創意的融合形式呢？

西方古典「越界」的顯例

第一次世界大戰後，史特拉汶斯基首開音樂家與劇作家聯手創製的先例，他為魯梅茲劇本（Ramuz）創作的舞劇《兵士的歌謠》(Soldier's Tale, 1918)，使劇場配樂躍升為戲劇演出重要的一環，不再僅是屈居幕後襯托氛圍或為其踵事增華之作，也為日後古典音樂與戲劇界、舞蹈界的合作，做了一次成功的歷史性示範。時值劇場史上第一次前衛運動、百花齊放的時期，各種新的演

出形式、主義紛紛出籠，視覺藝術、表演藝術的各項媒介，互涉融接，有了前所未有的「前衛」創新風貌。六〇年代以降，在美國因緣際會地開展了另一波的表演革新風潮，被史家論爲劇場界的第二次前衛運動，戲劇演出從文字與劇院的框架空間中走了出來，與音樂、影像、建築空間、意識形態……等層面有了更深入、更廣泛、更繁複的對話與試驗。

去年曾經來台演出的菲利浦・葛拉斯 (Philip Glass, 1937-)，與實驗劇場奇才羅勃・威爾森 (Robert Wilson) 的合作關係，便是一個爲周知的範例。曾就讀朱莉亞音樂學院的葛拉斯，也曾師事過印度香塔琴大師拉維・香卡 (Ravi Shankar) 與亞拉・若卡 (Alla Rakha)，在從極限音樂的創作中摸索出自己獨創的風格後，於一九七六年與威爾森合作充滿實驗特色的《沙灘上的愛因斯坦》(Einstein on the Beach) 而聲名大噪。其後，他不斷爲美國實驗劇場界譜做配樂，也陸續地寫過多齣歌劇、一些音樂劇場 (music theatre) 與電影配樂的作品，但仍是他與威爾森意象劇場 (image theatre) 相輔相成的關係最爲人所津津樂道。而與葛拉斯同樣以極限音樂聞

跨樂篇

《沙灘上的愛因斯坦》(華納音樂提供)

《電梯裡的男人》(玖玖文化提供)

名，並一樣試圖打破「嚴肅」與流行音樂疆界的英國作曲家邁可‧尼曼，因電影配樂《鋼琴師和她的情人》而廣受歡迎的尼曼，亦是一出身於古典樂界而越界的顯例。

此外，在德國的現代劇場史上，亦有Weill、Eisler、Dessau等人為布萊希特「史詩劇場」配樂的先例。而前幾年因癌症病逝的德國當代重要前衛劇作家漢納‧穆勒 (Heiner Muller)，也曾與作曲家Heiner Goebbels密切合作，並由ECM唱片推出了《電梯裡的男人》 (The Man In The Elevator) 等劇作的演出配樂，亦算是實驗劇場配樂的一個參考個例。

有待來者的結語

反觀國內的劇場界，音樂與戲劇的配合程度或層面較為制約、貧簡，罐頭音樂或拼貼式的克難作法，主要受限於預算或演出成本的考量。近年來，也不乏流行樂界與商業劇場結盟，互惠互利的強勢宣傳例子，但定型化與商業氣息濃厚的利弊互見；而在主流市場之餘，也有一些胼手胝足的小

劇場配樂個案，如河左岸劇團《迷走地圖系列》的演出配樂，最後由水晶唱片集結發行的罕例。乃至也有由廣告配樂、電子合成玩家跨足劇場配樂的個體戶……，較爲穩定與長期的，仍屬於學院的教育系統，如位於關渡的國立藝術學院，每年定期的戲劇系公演，會邀請音樂系、所主修作曲的同學加入排演、製作，以慢慢培養起劇場配樂的人才。

但大體而言，在認知與界定不清、劇場慘淡經營、配樂者玩票性質大過專職的背景、學校專業養成不足的前提之下，劇場配樂在臺灣的紮根與開花結果，恐怕還有一段漫漫長路待熬。而觀衆與媒體觀念的導正、專業訓練的強化與提升、人才培訓與劇場大環境的改善（即合理待遇、良好的互動關係、設備的改善）……等迫切的問題，亦非劇場界可隻手迴天的，如何集思廣益、打破門戶之見、提供較爲完善的工作環境，或許是當前亟需正視與思考的課題吧！

註釋——

❶ 音效是包括了一切聲音的劇場特效，例如，開門、槍聲、車聲、門鈴聲、談話聲、鳥叫聲……等塑造或烘托氣氛

的聲響，皆屬於音效的範圍；而配樂則是指「有旋律」的背景音樂，乃是由劇場配樂師根據劇情所譜製的，與音效的「被動」配合性截然不同。

❷ 許多評論家便指出莎劇的對白，具有音樂的節奏感與韻律感。這種韻文（verse）的口白，與崑曲、京劇等中國傳統戲曲講求「唱、作、唸、打」基本功裡唸的訓練，有某種相似性與對文字音韻化的異曲同工之妙。可能是莎士比亞悲劇多被臺灣改良京劇團體，如雅音小集、當代傳奇所改編、挪用的原因之一。

❸ 關於劇樂、樂劇、音樂劇、音樂劇場、劇場配樂的名詞定義與分野，或可在此稍作補充。劇樂是戲劇配樂（dramatic music）的簡稱，多用於作曲家曲目分類上；樂劇（music drama）是華格納主倡的新詞，用來表述他對音樂展現戲劇性的一種理想樂型；音樂劇（musical）係指美國百老匯或倫敦、巴黎固定商業劇院上演，介乎歌劇與舞台劇之間的一種流行通俗劇目；音樂劇場則是六〇年代以降實驗風潮的產物之一，以音樂來呈現戲劇的一種表演；劇場配樂則是指為戲劇表演或節目所作的配樂。

❹ 孟德爾頌另有一首《仲夏夜之夢》序曲，編號作品21，作於一八二六年。前述的英國作曲家浦賽爾也曾於一六九一年以此為本，譜製《仙后》一劇；一九六〇年英國作曲家布列頓也創作了一齣三幕的《仲夏夜之夢》歌劇。

用巴哈的音符丈量世界——關於馬友友的《巴哈靈感》

預告片的插播

一直很喜歡日本卡通裡面有關祛魔和戰鬥的異次元故事，在那個靈、魔交融的虛幻世界裡，萬般瑰麗與奇譎的敘事都是可能浮出的陸塊，關於理想、良善與美夢的憧憬，透過上天下地的創意與無數張畫紙的描摹建構，彷彿海市蜃樓般觸眼可及，我們介意或在乎的，其實並不是那故事的真假或虛構，而是那時空裡依稀閃動的想像魔力與純真光環。

雖然日本卡通與巴哈音樂的距離著實遙遠了些，但那最根本的感動能量卻是萬變不離其宗的，至少我是這麼頑強地信認著。就像馬奎斯在《百年孤寂》裡用文字描繪了一個歷史感遁滅的寓言圖象，卻揮灑出小說領域中最魔幻、美麗的「虛無」迴光一樣；身處在這個資訊爆炸，各媒體交融互涉、怪力亂神的年代裡，正義與邪惡的戰鬥敘事還在如火如荼地進行著，而誠意與星亮的微光也仍舊隱約可辨。某日，困坐在一片頹圮心境中的我，乍見這世界還有人興緻勃勃地相信著溝通的可能性，探求藝術或音樂殿堂的篝火儀式時，那種震愕與觸動，實是難以用語言形容：一種在虛無廢墟

中驚見滿天繁星般的心情……。

但是還是有辦法趨近的，起碼總得試一試吧！因此，請容許我用這般方法來拆解這令人忍不住

搖頭又微笑的《巴哈靈感》，如果對深愛巴哈或馬友友的人來說，這是種對腦殼結構難忍的酷刑的

話！

開場的前奏曲

《巴哈靈感》（新力音樂提
供）

基本上，這套影像與音樂結合的創作產品，是一個有機的組合。它像是一個化學的分子鍵結構，

由一個個小分子連結成一個巨大的、向外輻射和擴散的有機體。

如果把這個結構具象化，就像馬友友嘗試著將巴哈的六首無伴奏

大提琴組曲，用各種藝術的媒介來「重現」與視覺化一樣，那麼

這六張嵌合著六首組曲的結構組成，就是一個個由內向外疊置的

圓圈：每個小圓圈，是每首組曲裡單一樂章的各個主題

（themes），串連成每個樂章的段落（sections），再向外擴張成

一個完整的樂章（movement），然後由四、五個不同曲風的樂章連結成一支組曲（suit），最後是集結成最外圍的六首組曲——也就是這套創作的總體大圓。

當然，這僅是可見或可聽聞的樂曲結構而已，更外部的圓還在不斷地擴散當中，可以是與馬友友合作的各領域傑出藝術家的「創意」、攝影機的鏡頭、聽眾與觀眾家中的電腦或錄影機畫面、一座舞台、一個城市，乃至一個充滿無限創意的穹蒼大宇宙……，而這套作品，就恍如在時光之流中，投入了一顆「創意」的點石，而後逐漸向外迸發、泛出漣漪。也許幾十年後，會冒出另一個懷抱靈感、勇氣的創作者，繼續沿著馬友友的巴哈創意路線，再延展出另一個創意的循環結構、一個饒富興味的呈現與詮釋。

前奏曲的第二段落——主題的變奏

反過來說，它也是一個不斷向內凝縮與輻湊的結構。

從最初的、最外圍的六首巴哈無伴奏大提琴組曲開始，指認出它在古典音樂範疇中的象限與名稱。它便是一則傳奇、一塊大提琴樂曲巍峨聳立的經典里程碑：從卡薩爾斯將它從歷史的塵封記憶

中挖掘出來、從巴哈慧眼獨具地單爲大提琴──這個最接近人聲頻率的樂器──譜製這六首（或許還有尚未出土的第七首、第八首？）撼動無數心靈的樂曲，將大提琴提升到獨奏樂器的地位，展放其深摯動人、醍香柔暖的音質感開始。這個生動又溫和的最初印象，烙印在六首樂曲的界域中。

之後，從任何一首組曲開始切入，從任何一部《巴哈靈感》開始觀看與聆賞。

若說每首組曲都是一片葉子，那麼，在仔細端看這片葉子時，便會浮現網狀葉脈或平行葉脈的紋路。這些紋路是各個樂章與其下的主題，而紋路中更爲細緻的肌理，則是由數個音符交織成的樂句。如果說葉肉是支撐葉脈的背景，猶如休止符是幫襯樂句的魔法師；那麼《巴哈靈感》中的創意構思便是葉柄、影像的鋪陳是組織音樂血肉的葉脈、其中的文字與畫面便是最根本且支撐紋路的葉肉了！

一字排開後，這些葉子彷彿似曾相似，這片和那片葉子的形狀、觸感、構造，看來並無大異，無非是由前奏曲、阿勒曼舞曲、薩拉邦德舞曲、小步舞曲、基格舞曲等樂章交錯構成的網狀葉脈。

再往細部看去，切下一片放在顯微鏡下張望，赫然發現每個部分都是那麼別有洞天，就像詩人布雷克（William Blake）說的：一花一世界，一砂一天國。一片葉子裡是一個小宇宙，一首組曲乃至

一個單一樂章，都是一個有機的小天地，煥然勃發。

縮小到最基礎的單位：一個樂段，是一些猶如數學排列組合的對位，巴哈音樂中最奧妙的元素，賦格的作曲法或複雜的和聲。他用最簡單的音符，譜列、折射出最奇幻與繁複的結構體，在裡面涵攝了各種可能的意象與感覺。

所以，一代表全部，全部亦是一。從一張CD、一首組曲、一片音樂錄影帶中，照見了六首共通的全貌；從六種不同的組合與藝術媒介中，又體現了統一的創發。

片尾廣告

由內往外，由外往內，重重疊疊，循環往復。同中有異，異中有同。這便是我所感知到的巴哈創意與馬友友創意交疊的結果。

這個「靈感」的開端又是如何肇始的呢？「我從四歲大的時候就開始，兩個小節、兩個小節地練習這套音樂。從那時起，我就不斷從這些音樂中擷取其知性、感性與靈感方面的各種力量。」這是馬友友開始遇見巴哈無伴奏大提琴組曲的那一點，一個私密歷史的小原點與小圓點。

「一九九一年，一位住在波士頓的法官馬克・沃夫，邀請我前去參加一項由各界精英共同參與的史懷哲博士專題研討會……，史懷哲曾說：『巴哈是一位在音樂中放入繪畫功能的作曲者』。他在這方面的啓發，讓我開始嘗試探索巴哈音樂中所可能具有的視覺特質，也激發了我開始這個《巴哈靈感》系列的工作。」

這是更大一圈、時空距離更接近現在的另一個圓，也就是這套音樂電影系列的誕生由來。

至於更大些的那些圓，和圓裡面清晰、豐富且立體多元的風景映像，就請靜待下面的分解吧！

畢竟這只是一闋前奏曲而已。

第一號大提琴組曲：音樂花園

音樂在影像的背景裡悄悄然綻放，巴哈無伴奏大提琴組曲第一號，在馬友友的創意靈感中，化現爲一座花園的誕生。

雖然自始至終，在這部交雜了音樂／影像／文獻記錄等多重媒體對話的音樂電影中，我們未曾看到這座花園的眞正呈現，但從某方面來說，它也已然呈現了，在流洩的音符試圖具象化爲影像的

傳達與記錄（剪輯）、在歷史流光不斷翻轉的創意閃動中，它已然出現！

就像在前文中所提及的，這六首組曲各成天地，每首組曲各是一個井然、細緻的綿密結構，其下的幾個樂章獨立卻又脈絡互引、交叉縱橫成一個有機的整體；往外擴延，則形成了六首一氣呵成的組曲。同樣地，馬友友以各種藝術媒介與巴哈音樂對話，所重新詮釋、呈現的六片《巴哈靈感》，也展現了近似的有機、綿密章法，在互相指涉卻乍顯為獨特外貌的每個作品中，皆隱含、呼應了其他作品的組成原則。

第一號大提琴組曲，便開宗明義地點出了整個構想的原發動機：把屬於時間媒介的音樂演奏，幻化為空間性的各種藝術呈現。「我想看看不同的兩種媒介要如何地結合在一起」，馬友友在影片的開頭，與其邀請的園藝設計家茱莉・摩爾・梅瑟薇（Julie Moir Messervy）一同說服波士頓政府官員，將市政府廣場開闢為花園時，便如此清晰地道出了整個製作的緣起。而各種藝術媒介的試驗與融合，也就成為統籌、連貫這套作品「創意」的第一主題（theme），在與建築、舞蹈、電影等其他影片中，不斷地複述、重現，透過對時間／空間創作媒介特質的思索與對話，《巴哈靈感》最動人的樂章於焉盡情地鋪展了開來！

有趣的是，就像每首組曲含納了阿勒曼、薩拉邦德、基格……等舞曲的繁複結構一樣，這種「幻覺性」（illusion）音樂構成──也就是以單音來傳達複音的音樂性──的對位，在〈音樂花園〉裡，則折射、對應出同樣繁複的媒介呈現：首先是馬友友演奏的巴哈無伴奏大提琴組曲第一號，這是屬於音樂媒介的部分；然後是影像的記錄部分，整部影片的敘事，試圖以某種近乎紀錄片的方式，傳達出馬友友與梅瑟薇如何使音樂花園「無中生有」的過程，所以影片中出現了CNN報導波士頓市府首肯這項計畫的新聞、兩位創作者遊說官僚的奔波、工作人員募款與尋求企業贊助的說明、影片導演Kevin Mcmahon在市府廣場的現身說法、中途受輟卻幸運地獲得多倫多市青睞的曲折歷程……；第三個媒介當然是這部影片的合作主角──園藝設計，馬友友認為第一號大提琴組曲，總令他聯想起大自然，所以希望藉由一座花園來「體現」這首組曲，讓人們在漫遊其中時，能感覺到巴哈樂章的旋律與躍動，於是梅瑟薇藉由聆聽這些樂章所浮現的視覺印象、情緒反應以及分析其中的結構組成，將每個樂章轉換成城市花園的一隅。

於是，前奏曲成為一幅高低起伏的河流景象，蜿蜒婉轉如音符的款款流動；阿勒曼舞曲則具現為一座小型森林，有著曲折的羊腸小徑穿繞著；而庫朗舞曲是一大片草地和風信子園譜，以招蜂引

蝶；薩拉邦德舞曲則是一座靜態的花園，有著長青樹叢栽成的拱門；相對的、輕快的小步舞曲，是一處花團錦簇的勝景；最後的基格舞曲則是一座用草皮鋪成的華麗階梯，一步步通向人車川流的繁華街道。音符幻現的空間實體──一座流動著音樂美感的花園，透過創意的激盪與映照而出現了。

整部音樂影片的呈現，其實是經過精心設計與剪輯的結果（但是卻「自然」地令人覺得這是一部翔實的紀錄片），這種影片敘事的設計（design）也呼應了梅瑟薇的園藝設計，這是另一層隱然可見的影片／園藝設計的媒介對話。另一個可察的伏筆或暗示（foreshadow），是在馬友友於片頭所提到的：「我常對如何定義一首樂曲‧分感興趣，有時我會認爲它們是一種文獻（document），一種視覺性的、語言的、物質性與空間性的文獻。」這個關於樂曲是文獻的念頭，導引了六部樂曲在轉換成六種空間藝術時，也同時以影片的媒介給錄製、呈現，造成了更爲繁複、豐富的媒介對話與互文（intertextuality）效果。

　　此外，因爲影片的記錄也成爲〈音樂花園〉的重頭戲，以凸顯這套作品的紀實性或媒介對話性，所以呈現整個花園的製作與溝通過程中，影片記錄重要性也不時地會冒出，點綴地營造了一種意外（?）的後設效果──也就是彰顯影片本身特質的描述，如導演在其中提到了影片殺青的期限（一

九九七年六月十五日前）；梅瑟薇在移師多倫多後和馬友友的現場勘景閒聊，提及了「如果音樂花園不能完成，至少這部影片也可以如期竣工，讓世人知道有音樂花園這個創意的構想，便足可告慰這期間的辛勞了」。這種跳出來講論影片的拍攝，另一方面又置身其中的「後設性」，其實也是一種經過設計的對話，在此，又回應了前述的花園設計與影片設計。

因此，從進入〈音樂花園〉開始，我們將深入音樂／影像／其他藝術媒介的多重對話空間中！

第二號大提琴組曲：建築的聲音

在第一首大提琴組曲〈音樂花園〉裡，彰顯了整個《巴哈靈感》計畫的記錄／文獻宗旨，揭櫫音樂、影像與多重媒介交會／對話的可能性與創意實驗。在第二首組曲〈建築的聲音〉中，則進一步探討了眞實／虛構、想像／再現、時間／空間的多元交疊與意義。利用電腦虛擬實境的合成畫面，馬友友以巴哈第二首大提琴組曲，與十八世紀義大利的建築師皮朗內西（Giovanni Battista Piranesi）的建築蝕刻設計圖（etchings），展開了一場橫跨心靈、空間、記憶、想像與音樂的多層對話。透過各種現代音響設備的激盪，思考在不同的時間／空間下，音樂與建築在藝術上媒介特質的

共通性與相似性，而構築了這部〈建築的聲音〉的影像主體。

從前奏曲開始，馬友友在一個想像的空間裡，藉由電腦合成之模擬畫面的輔助，拉開了這場潛入時空與想像密室的音樂序幕。影片裡所呈現的空間，其實負載了雙重的意義指涉，第一層的幻影是作爲與觀眾溝通的電影文本，如同負責拍攝這部〈建築的聲音〉的Nike廣告導演法杭梭‧傑厄德（Francois Girard）所言的：「電影是由光、影和聲音，共同投射在空間中交互作用而後留下的記錄。」在此記錄下巴哈第二首組曲的D音特質與皮朗內西幽閉（carceri）的建築概念，於現代時空交會下，所可能折射出的意念光芒；第二層的幻影，則是以電影呈現出電腦合成的虛擬實境，造成幻中之幻的效果與對眞實／虛幻、視覺／聽覺的多重思考：在畫面中拉琴的馬友友是眞實的，但外圍的圖象是虛構的；巴哈的音樂（或樂譜）是視覺的記錄，但經由電腦VCD或錄影帶流洩出來的音樂卻是聽覺與複製的（數位模擬的）；皮朗內西的蝕刻建築圖是歷史文獻，一個從未曾付諸現實的構想、一個革新的建築概念，但在電腦的虛擬時空中，這個概念化的空間卻被創製（recreated）了出來，用電影的合成影像顛覆了古／今、眞／假時空的疆界。眞實與虛幻的界限，就猶如莊周夢蝶的故事一般，孰知莊周是蝶歟？抑或蝶是莊周歟？

這關於真實／虛構的層層思索與觸發，歸結到最後，還是回到了皮朗內西建築概念的啓發：「建築本身就是一個心像的投射，遠超過它的實用價值。」巴哈的音樂亦復如是，而在音樂的流動中，馬友友的琴聲或導演鏡頭下的影像，又有那一樣不是我們心像的投射呢？不是在不存在的空間中去揣想、聆賞真實的存在呢？

第三號大提琴組曲：跳躍舞台

延續著第二號大提琴組曲〈建築的聲音〉裡，音樂與空間藝術媒介——建築的對話與思考脈絡，去探索時間／空間中關乎張力、比例、想像、記憶、情感……等面向的互動，在《巴哈靈感》第三號大提琴組曲的〈跳躍舞台〉中，延伸出的觸角與對話對象，則是活生生的人體與另一個藝術媒介——舞蹈，用肢體的動作和馬友友的琴音去鋪陳、詮釋另一個「用想像去描述無法形容之事」的創意試驗。

整個意念的開始，是一個舞者從階梯上跌落下來的惡夢，美國頗富盛名的現代舞團團長與編舞家馬克‧莫里斯（Mark Morris），對著馬友友的問題如是回答道。什麼是最先進入腦海的東西呢？

意念或是動作？（感覺上像是《聖經‧創世紀》裡的敘述，光先進入，然後有了世界和萬物……）都不是，是音樂！音樂的旋律首先浮現，這位披散著一頭長髮、略帶神經質卻敏感、有趣的編舞家認真地說著。於是隨著馬友友演奏的巴哈音樂，從樂譜的分析與結構中，地心引力取代了音符的重量，成爲舞者與空間對話的工具。在最底層的樂音上面，堆疊出另一個奇妙、美麗、莊嚴的作品——馬克‧莫里斯的舞蹈創作，以及同時出現的馬友友第三號大提琴組曲的意念詮釋，和〈跳躍舞台〉導演Barbara Willis Sweete的取鏡與剪接……。

地心引力是一個原發點，猶如巴哈的琴譜，吸引了無數律動、璀璨的事物層疊於其上，向外散射、增華：向內則是一個凝練、精密、纖細的思索與反省過程，在重重的媒介互動、心靈交會中，排列、建構出最動人的一幕幕景象。於是，舞者的動作，激發了馬友友對音樂時間感（sense of timing）的理解，透過不同空間的觸探、開發，映照出時間的存在與質感（重力感）；而馬友友的現場演奏，又給了舞者另一種生動的臨場感與互動張力。

至於農莊演出空間裡的階梯，是馬克‧莫里斯夢境的顯現，也是巴哈音樂對位結構與旋律線的具象化，是舞者以字母排列引發創意的舞台起點，更是〈跳躍舞台〉影片所欲傳達之「無限多元層

次」的象徵意符（signifier）……，階梯讓舞者感受到地心引力的存在，讓馬友友與莫里斯的對話有了創意的交集，也讓一切回到了開始與結束的循環：舞者，跟著樂音滾落台階，最後，又跟著音階的反覆回到了原處。音樂與舞蹈，是一個循環：其間的創意，更是另一個顯而易見的循環；而隱藏其後奧祕的生命，亦是一個幽微的大循環！

階梯與循環，訴說了另一則關於時間／空間對話的《巴哈靈感》。

第四號大提琴組曲：薩拉邦德舞曲

在關於階梯／重力的辯證與循環之後，在第四首大提琴組曲〈薩拉邦德舞曲〉中，時空重返個人私密的記憶與情感甬室，在繁複、交疊的時空流轉中，艾騰・伊格言用人際的偶遇、碰觸來闡釋巴哈的「私密小品」，將情感、宗教、心靈、記憶、機緣、音樂、時空……等種種人生的元素，巧妙地編織入一闋視覺化的〈薩拉邦德舞曲〉裡。

整部影片的敘事，分化為三個縱橫交錯的軸線：從負責房屋仲介的莎拉拜訪卡索維茲醫生開始，拉出了劇情鋪陳的線軸之一。另一條主軸，則是赴抵加拿大開演奏會的馬友友，與到機場接機

的希臘裔司機間的對應。緣於老醫生送給莎拉馬友友獨奏會的門票，使這二人之間有了交集的起點。

而影片的導演伊格言又是如何涉入這片網絡的？「當我一坐定在他的客廳中，開始聽他演奏這首曲子時，我一方面被那音樂的聲音所震撼，一方面則為這種演出者與聽者之間強烈的接觸所震驚。」伊格言如是陳述著編劇的靈感來源……「……好像是，他要知道我的反應後，才能決定要怎麼演奏，這使我倍感榮幸，甚至興起一種被愛的感覺，這是有點奇怪的。」而之所以將影片命名為〈薩拉邦德舞曲〉，係因為「在巴哈這六部組曲中，都由一個前奏曲和五個不同的舞曲所組成，六部組曲、六個樂章，我相信這六個數字不是巧合，而是經過他事先設想過的基本架構而來的。……我們都同意，可以把第四號組曲視為整套大提琴組曲集的第四樂章，也就是〈薩拉邦德舞曲〉。」

在序幕的前奏曲之後，呈現了馬友友在音樂廳舞台上的演奏「實況」，這是〈薩拉邦德舞曲〉攝製與片中故事的第一個多重幅湊點：身兼片中主角之一、《巴哈靈感》的創意統籌、大提琴的內／外演奏者，馬友友專心凝神地拉著心愛的大提琴，手肘的移動與琴身的配合傾斜、臉部的表情以及指尖的滑動，乃至脚步的輕點烘托了樂句情緒的轉折……，音樂成了影像敍事的配樂，而影像的進行、跳接也彷彿標示著音樂的主旨——第四首大提琴組曲的私密網絡，一個心靈旅程的潛行、對眞／

假幻界的僭越與穿梭。

之後，司機陰錯陽差地跑錯了機場，伴隨著演奏會的音樂滑入，進入了影片的第二敘事軸。音樂與心靈的對話，在豪華轎車的密閉空間中流動著，對應著音樂的組合與結構，以及這首組曲「悲悼」的特色與氣質，同時也為片尾嘆息式的結局按下了一個伏筆。

至於「這部電影的主題，是關於慷慨、豪氣，那種人與人之間的各式慷慨──在醫生與病人、老師與學生間、朋友間，以及聽者與演奏家之間的這種互惠的慷慨。」因為老醫生的緣故，讓莎拉與年輕女醫生法蘭絲建立起病人／醫生的關係，而女醫生是馬友友大師班的學生，也是莎拉男友的醫生，使老醫生──莎拉──男友──女醫生──馬友友──司機之間的人際網絡，形成了一個穿插、排列的複雜組合。圍繞著女醫生與醫院的空間，則鋪陳出第三條敘事的軸線。

在影片紛陳的各式空間裡：從老醫生的家，到機場、演奏廳、轎車內部、診所診療室、收音機、寢室，至大師班的會場，則呈現了幾組隱然的排比（parallels），使個人／公共空間的替換、內在感覺／外在溝通的對應、樂曲結構／人際關係的抽象隱喻、細緻幽微的情緒化身為音符／音符轉化為影像的流動……等繁複、多層的意義交疊，在這幾組人際網路中浮現，也強化了影像與音樂對話

的可能性，讓人物的關係與敘事的進行、樂曲的演奏有了合理的交集。同時在影片的框架之外，也

呼應、延續了從第一首組曲以降，關於時間／空間中各種藝術媒介互涉的思考與實驗。

伊格言曾表示：「作爲電影人，我受到巴洛克時代對位技法很深的影響，在整套大提琴組曲中，

巴哈利用這種對位的技法，創出各式音樂線條的呈現、再現與回應。因此我也希望能在電影的編寫

上，找到一種同等的對位戲劇結構。所以我利用剪接技術，讓一些對話反覆或是一再強調。」

因此，在片中「我想知道，你在演奏的時候心裡想的是什麼？你對這首樂曲有什麼看法？」馬

友友問女醫師。「這視情況而定，我會想爲什麼我在那裡，每次都要找出在那裡的理由，想著人們

爲什麼在那裡？演奏的樂曲爲什麼被寫出來？……當你聽音樂的時候，會想到什麼？」馬友友回答

也回問司機。「這是關於選擇的問題，要用什麼方式才能真正幫助人們？用何種方式方能真正觸及

人們？」女醫師對馬友友上次建言的記憶，構成了這次的回答。

司機則是這麼描述聽音樂的感覺的：「好像進入了另一個世界，會覺得活著真好；當我聽到美

妙音樂的時候，我會覺得身爲人是一種恩典（privilege）。」音聲在不知不覺中，潛入了心靈最深

摯與柔軟的底層，所以女醫生會說：在演奏大提琴時，讓她感覺到一種前所未有的自由。

「事實上，片子的開場和收尾都是死亡和病痛的畫面。」所以，三組人物的線軸，各自鋪陳、穿引著關於死亡和心靈交會的私密故事，用希臘司機造訪女醫師得知即將死亡的訊息，銜接著演奏廳、大師班、轎車後座的演奏終曲，將三個人物的敘事軸兜串起來，並微妙地以司機結語：「太精彩了！」作為片尾的畫面，彷彿在告訴觀眾：這整個故事只不過是在音樂聲中，一場李伯大夢的幻影而已！

所以你必須找到——或選擇你身在那兒的理由。

第五號大提琴組曲：追尋希望

希望的追尋與人性最底層的溝通與交流，是《巴哈靈感》之所以出現的理由之一。第五號大提琴組曲的〈追尋希望〉，是這六部《巴哈靈感》影像系列中，唯一透過東方藝術來加以詮釋的作品。迥異於其他影片中繁複的指涉與媒介對話，〈追尋希望〉顯得十分安靜與簡單，甚至有些寂寥：在影像的鋪陳與剪輯上，並沒有那麼突出的技巧性與對話訴求，它只是表現出「這一切就是這樣」的一種感覺，緩慢地以阪東玉三郎如何發展出舞步的歷程，款款地往前推進。優雅、傳統與沈靜的

日本庭園景致，書法寫就的標題、寫意的劇場佈景，都暗示出這是屬於「東方」的影像紀錄，而這首馬友友認為「在技巧與結構上最為繁複的樂曲，涉及了許多層面的情感、失落與憂慮，但在我們家中，這首樂曲卻使得我們平靜。」的組曲，透過東方藝術的詮釋，或許也是他向父親生前最喜愛之巴哈曲目的某種意致與緬懷吧！

情感與舞蹈的精神性象徵，成為了整部影片最重要的主旨，也是日本「歌舞伎」藝術所欲表達的極致。而這個極致，卻是透過幽微的矛盾所現出來的：一種內在的、直覺性的、婉約的情感，在無限的表達希望（內）與謹嚴的舞姿規範、傳統中（外），激盪出豐富的戲劇張力與衝突性。馬友友說：「阪東玉三郎是當今最偉大的歌舞伎大師，當我第一次看他表演時，就全然地著了迷，他身心如一地用每一個姿勢與情緒，來表達出想法、角色與感覺，基本上與巴哈的創作動機一樣，能描繪出音樂的意象。」

事實上，並沒有這麼簡單，就像易經的「易」含納最細密的「繁」變化一樣，除了內在情感／外在形式的衝突外，東／西文化、男／女性別（歌舞伎的傳統，須以男性舞者來詮釋女性角色的情感）、古典／現代的種種拉扯與矛盾，也暗潮洶湧地浮盪在幽靜的舞台（影像）空間之中。但焦慮、

情緒與語言溝通的阻隔，並不能妨礙細緻靈魂的心領神會，阪東以直覺、感性的詮釋，衝破了所有的藩籬（包括東／西方樂曲節奏的迥異），開啓了另一個世界的入口，他說：「馬友友是巴哈大提琴組曲的核心，他在演奏時，會透過大提琴來表達情感，會發生一些事、會引人接近，在他腦中與心中會有神明的接近，會進入超越大提琴音色的世界，靈魂、舞者就這樣地被吸引了進去，這就是我的詮釋。」

因此，身處在一種氛圍性的表達與感受中，浸染在絕美的、象徵性的情境中人，是不宜多言、也夫復何言的。

第六號大提琴組曲：六個姿態

第六號大提琴組曲似乎是巴哈這六首作品中最難解、最重視形式，也最爲創新（因爲是巴哈特爲大提琴而作的樂曲）的一闋，作爲某種「壓軸」性與標誌大提琴樂器屬性的代表，〈六個姿態〉的影像語言，有著超乎前五者的繁複形式與互文性，彷彿將六首樂曲以「六種藝術的媒介姿態」，濃縮在充滿象徵的符號、敘事軸線之中。

它是六張《巴哈靈感》中最像電影敍事的影片，有著風格化的視覺語言與剪接技巧，有著另行譜寫的電影配樂，有著文字、戲劇、冰上芭蕾舞蹈、街頭廣告（塗鴉）、音樂表演、電視與電影的錯綜表現手法，就像六個主題與軸線，穿梭在第六號大提琴組曲的樂音之中；猶如簡恩・托薇爾（Jayne Torvill）與克里斯多福・狄恩（Chirstopher Dean）的冰上芭蕾組合，在極簡主義（minimalism）❶的黑白條紋或藍幕背景下，呼應著第六號組曲的六首樂章，揮灑出最爲精緻、動人的舞姿一樣，六種藝術（或溝通）媒介在此融會貫通，形式／內容的多元對話，明顯指出了傳統／創新、古／今時空交錯的複雜思考，也拓展出寬廣、饒富趣味的詮釋空間，而《巴哈靈感》的創意主旨，至此也一氣呵成地被兜串了起來，如同導演在每個樂章結尾，刻意地在各式建築物上疊印的漂亮舞姿投影般，在虛／實的界限中展露出無限的可能性。

負責執導〈六個姿態〉，曾以《去聽美人魚唱歌》、《夜幕低垂》等片揚名國際影壇的加拿大籍女導演派翠西亞・羅茲瑪（Patricia Rozema）曾表示：「在這部影片中，……我想建立起一種電影視覺的風格，可以展現出巴哈在複音技法上的傾向。我將歷史、類比和戲劇性的元素融合一氣，放入分別由大提琴和舞蹈所詮釋的組曲內容。」所以，一開始，是馬友友抱著大提琴在街頭的演出，

道出了這是一首極為形式化的組曲，也是一闋「神的舞蹈」的樂曲，電影配樂隨之進入。接著，鏡頭轉進飾演巴哈的演員自述，在影像上疊置著文字，稍後再度切入了冰上舞蹈與第一樂章演奏的交替。整個形式化的影像風格在此躍然而出，而各種媒介的對話用意也明顯地浮現：馬友友的演奏與巴哈的陳述，是戲劇與表演的兩個層面，也是音樂／戲劇／電影／文字形式的串連與互涉，其上又加入了舞蹈、廣告市招與建築物的影像元素，交疊出各種藝術媒介「眾聲喧嘩」的豐富效果。

如果說舞蹈的姿勢只是一個基礎的成因，一如音符的存在，能向外擴展、延伸出無限的想像與感覺，那麼羅茲瑪的慧心巧思，讓〈六個姿態〉有了極為複雜的「形式」外貌，但在錯綜的影像框架中，馬友友的音樂與兩位冰上舞蹈家的舞姿，恐怕才是在時空大挪移的媒介拼貼下，真正賦予整部影片「神而靈」血肉的要素吧！

外一章：如果尚未面世的第七號⋯⋯

在完成了這套創意與媒介對話的《巴哈靈感》之後，被羅茲瑪稱為「是上帝賜給人類最大的寶物，有著讓人為之摒息的無限寬容」；被伊格言認為「擁有一身才華、注意力和靈魂的慷慨豪氣」；

被阪東玉三郎形容為「像是坐在鳥的身旁」的馬友友，帶著他可親、開朗的微笑標誌，在一陣媒體旋風中來到了臺灣。或許有人會像某位同儕一樣，對其宣傳與商業動機提出質疑與詰問，但回想起馬友友在大師班中的誠懇與耐心，以及關於「盡心做到最好，用愛與音樂去和世界溝通」的表白，我想，邪靈與正義使者的戰鬥神話依然搬演不輟，邪不勝正的道理應該是最終的真理與圭臬吧！

所以，在探尋現代音樂與非洲原住民旋律之間對話可能的〈非洲之音〉後，馬友友顯然還有許多創意的奇想，他說：「我接下來想做的是研究兩千年前的絲路，還有成立一個中東青年交響樂團，……我喜歡做些幾乎不可能做到的事，我們不妨拭目以待，是否辦得到。」

是的，且讓我們拭目以待，時間將會是最好的觀眾與說書人。

註釋——

❶ minimalism 一詞中譯時因學科範疇的不同而略有差異，在音樂上慣稱「極限主義」，在現代美術上則稱「極簡主義」或「極簡風格」。

跨樂篇

147

在時潮、形式與顛覆中翻躍的聲響──關於電影中的搖滾樂

打開美國搖滾樂史，不難發現其發展、傳佈的軌跡和電影有著密切的關聯。從五〇年代初期，「搖滾樂」（Rock & Roll）一詞由美國中西部DJ亞倫‧弗瑞德（Alan Freed）創用，作為取代節奏藍調（Rhythm & Blues，簡稱R&B）之黑人色彩的「新」音樂類型後，搖滾樂彷彿也從區域性的鄉鎮小曲或黑人音樂背景的框架淡出，逐步邁向以白人青少年為主力音銷對象的全國性市場。

而電影便在五〇年代搖滾樂的市場與樂性蛻變過程中，扮演了一個推波助瀾的重要角色，早先的一些搖滾明星，如比爾‧黑利（Bill Haley）、貓王艾維斯‧普里斯萊（Elvis Presley）等人❶，泰半藉由電影的形象塑造與影片、唱片、海報等一貫的促銷策略，成功地轉戰廣大的流行音樂市場，進而奠立其偶像地位的基業。

電影史上第一部以搖滾樂為主題所拍攝的電影，係一九五五年由比爾‧黑利主演的《黑板叢林》（Blackboard Jungle），內容敘述青少年的墮落與疏離情境，片頭的配樂即為比爾‧黑利所主唱的"Rock Around the Clock"，市場反應的熱烈，使得比爾‧黑利聲譽鵲起。翌年，他乘勝追擊地再

度拍攝了同名電影《全天候搖滾》（Rock Around the Clock）❷，在進軍國際市場、名利雙收之餘，也躍升為搖滾樂史上的第一位巨星。比爾‧黑利的走紅，塑造了電影與搖滾樂結合的整體行銷範例，也為白人樂手躋身偶像的進程，提供了一個便利的捷徑。其後，一九五七年貓王的半自傳性電影《牢房搖滾》（Jailhouse Rock），乃至六〇、七〇年代的披頭四（The Beatles）或滾石合唱團（Rolling Stone）與電影界的合作，莫不是沿襲、取法這套互蒙其利的「搖滾電影」產銷模式。

值得注意的是，五〇年代搖滾電影的拍攝，大多停留在「將音樂影像化」的層次，敘事的鋪陳與影片主旨，不脫為搖滾樂作嫁的色彩，而以青少年為訴求對象的商業考量，也使影片的深度與呈現方式大打折扣。但隨著搖滾電影所造成的流行震撼，及其深厚的市場潛力，電影界對搖滾樂的挪用與結合型態，也益趨多元、複雜化。在搖滾樂叱吒風雲的六〇年代，搖滾電影更顯然較五〇年代的偶像烘托主題，增添了不少革新、脫逸的色彩：除了加入紀錄片、動畫等新類型外，在音樂上也頗能貼近當時的社會脈動、彰顯搖滾樂追尋烏托邦理想的訊息，這段時期的搖滾電影，可說旗幟鮮明地披上了叛逆、青春的搖滾外衣。

披頭四是六〇年代搖滾樂（與搖滾電影）獨領風騷的翹楚，一九六四年❸理查‧萊斯特（Ri-

chard Lester）為披頭四拍攝的《一夜狂歡》❹（A Hard Day's Night），即被視為搖滾電影新形式的發軔之作。廣告片導演出身的萊斯特，以蒙太奇的剪接方式，將披頭四的演唱會實況與簡單敘事軸並置，紀實性的黑白影像，穿插在披頭四前往電視演唱會途中所發生的戲謔插曲之間，迥異於五〇年代在豪華攝影棚內搭構的虛麗景致，為吒紅的披頭四造勢之餘，也帶動了新一波搖滾電影的製作風潮。挾著《一夜狂歡》的賣座與新一代搖滾巨星的強勢，披頭四在六〇年代接連推出了幾部搖滾影片：如一九六五年仍由理查・萊斯特捉刀的《救命》（Help），因過於追求東方神祕色彩、誇張的冒險敘事（從歐洲歷遊到巴哈馬），離不開窠臼而慘遭敗績；在一九六七年樂風成熟的顛峰期，由披頭四自行執導的同名專輯電影《魔幻祕旅》（The Magical Mystery Tour），則以超現實色彩的公路電影模式，展現披頭四在英國鄉間的漫遊與神祕經驗，顯見六〇年代迷幻、藥物與神祕主義的影響；而一九六八年充滿奇想、結合眞人演出的動畫片《黃色潛水艇》（Yellow Submarine），新穎的創意也博得了不少好評：最後，則是一九七〇年解團前夕、由Michael Lindsay-Hogg導演的告別作《讓它去吧》（Let It Be），這部紀錄片呈現了披頭四灌製最後專輯《艾比路》（Abbey Road）的實況，其間屢屢出現的爭執與扞格，似乎難掩披頭四璀璨歲月行將崩離的尶

尬，也暗示了往昔的美好舊夢就此讓它遁逝吧！最諷刺的是，這部終團之片卻為披頭四贏得了唯一、也是最後一座奧斯卡金像獎的最佳原創配樂獎。

環顧六○年代，除了披頭四幾部名噪一時的搖滾電影外，一些錄製知名樂團或搖滾盛會的紀錄片，也見證了當時的風雲際會：一九七○年由Michael Wodleigh執導，拍攝一九六九年六月搖滾嘉年華會的紀錄片《烏斯塔音樂節》（Woodstock），便反應出當年搖滾團體對烏托邦社群的夢想與嬉皮運動的實踐高潮，許多當紅的樂團與藝人，包括Jimi Hendrix、The Who、Joan Baez、Santana等皆踴躍與會，而影像中迷幻、裸體、狂舞高歌、眾人席地群聚的混亂場面，也彷彿說明了烏斯塔音樂節的極端自由、解放氛圍，之所以榮登搖滾樂史上空前「神聖」地位的原由。相對地，一九六九年十二月滾石合唱團在Altamont所舉行的演唱會，本想重現烏斯塔的和平精神，不料卻釀成一場四人意外喪生的悲劇，駭人的現場實錄與狂亂的樂音混雜，交織成《給我庇蔭吧》（Gimme Shelter）一片的紀錄畫面，和《烏斯塔音樂節》的成果背道而馳。

整個六○年代充滿激情、理想與反叛氣息的搖滾精神，在一九六八年尼克森當選美國總統（意味著保守勢力的捲土重來與反撲），以及媒體一連串打擊搖滾樂團的不利報導，加上資本市場的利

誘等大環境因素的抵制、消解後，象徵著搖滾樂「黃金歲月」的六〇年代，就此伴隨幾部演唱會紀錄片的殘硝煙雲，走入了歷史的榮光之中。隨之而來七〇年代的政治高壓與社會沉悶氣氛，雖然在搖滾樂的樂型上不斷分化、衍異，為八〇年代的龐克、電子搖滾鋪路，但相較之下在搖滾電影上的表現卻乏善可陳，雖有幾部標榜搞怪、頹唐的「另類」作品❻，但極端誇張、荒誕的劇情，只徒顯在創意、市場上欲振乏力的尷尬罷了。

進入八〇年代後，電影對搖滾樂的挪用與連結技法，隨著全球化資本的腳步與時俱進，在好萊塢製片襲用搖滾作為「拼貼、背景音樂」的模式外，不少涉及搖滾樂／影像互文思考的影片，皆展現了令人驚豔的突破與創意。例如，李歐‧卡霍（Leos Carax）的《壞痞子》（Mauvais Sang, 1987）中，有一幕畫龍點睛的搖滾指涉，是當大衛‧鮑依❼（David Bowie）的 "Modern Love" 從收音機中流洩時，男主角Denis Lavant❽隨之在深夜的街頭狂奔起舞；而盧貝松早期的《地下鐵》，由克里斯多福‧藍勃（Christophe Lambert）飾演的男主角，在巴黎地鐵中尋覓各方好漢籌組一支樂團的離奇故事，也頗為詭謫、動人；或是溫德斯電影中處處可見的搖滾插曲，如《咫尺天涯》、《直到世界末日》等，幾乎是知名搖滾樂手的串連；乃至美國越戰片中司空見慣的六、七〇

年代搖滾樂曲，點綴、象徵、烘托、呼應等作用不一而足……，頗值得延伸討論。

在本文中，便擬以四部電影為例，探看八〇年代末期至今搖滾樂與電影影像「眾聲喧嘩」的對話關係。由這些影片特殊的形式、風格與敘事上，可發現搖滾樂與電影的互動，已從早期單純的音樂影像化層次上跳脫出來，進入了繁複、交疊的影像／聲音、敘事／形式等互涉網絡之中。從賈木許（Jim Jarmush）編導，以貓王故鄉田納西州小鎮曼菲斯（Memphis）為敘述背景，三段敘事輯湊而成的電影《神秘列車》（Mystery Train, 1989）中，可窺見貓王神話的再現與諧仿（parody）；在奧利弗・史東（Oliver Stone）以六〇年代著名搖滾樂團The Doors主唱摩利森（Jim Morrison）為藍本，所拍攝的自傳性影片《門》（The Doors, 1991）裡，則暗藏了好萊塢電影工業的意識形態預謀與書寫；至於丹麥導演拉斯・馮提耶（Lars Von Trier）將搖滾樂作為楔子、過門，以描述幽閉蘇格蘭鄉村中人性、情愛底層的《破浪而出》（Breaking the Waves, 1996），則關注於性愛／死亡／宗教／救贖等（類同於搖滾樂）矛盾意識與主題；而英國新銳導演丹尼・鮑爾（Danny Boyle）執導的青少年議題片《猜火車》（Trainspotting, 1996），則以極端扭曲的方式

❾凸顯磕藥、暴力與犯罪等生活暗面，是向搖滾樂「反叛、誠實」精神的另一種致敬與反思。

雖然這四部影片，不若五、六〇年代搖滾影片般「紀實」，但在某方面卻可反映出搖滾樂演進的時代風貌與特點：若說《神秘列車》是對五〇年代貓王神話的再現與解構，那麼《門》便是好萊塢電影工業體制對六〇年代搖滾反叛精神的消解與改寫（rewrite）；相對於這兩部影片呈現美國獨立製片／好萊塢體系對搖滾樂迥異的詮釋手法，《破浪而出》與《猜火車》則提供了九〇年代另一種歐陸、英倫情境的對照，也反映出導演對搖滾樂／影像互文的多方操弄與試驗。

五〇年代貓王搖滾神話的多元詮釋：賈木許的《神秘列車》

《神秘列車》的創意、幽默與靈光特質，或許是令觀者感到溫馨與莞爾的主因。三段式的敘事結構，對白／影像／音樂的多重勾連，使其在舒緩、輕快的鋪陳調性之中，泛射出層層疊映的象徵與指涉。

一開始，是片名對貓王神話的暗喻：「神秘列車」一詞，兼具了電影片名、貓王成名曲之一、搖滾樂評專書等的多重涵義，其交集的核心是貓王無遠弗屆的神話氛圍。一九七五年美國樂評家Greil Marcus曾出版了一本有關美國搖滾樂的專書，評析了當年六個知名的搖滾樂團與藝人，其中

最廣受矚目、被認爲最能闡釋美國搖滾文化現象的篇章，便是末尾關於貓王音樂的論述。這本被滾石雜誌詡爲「約莫是至今搖滾樂研究最好的一本書」，在重要傳媒的引介下歷久不衰，到一九九七年爲止已發行了四版。當年三十出頭的作者曾表示撰寫此書的目的，是希望「當整個國家變得越來越低俗而無法接納、亦不能摧毀這些心情時，能在書中保有一份那些歲月的特殊心境：那些憤怒、激昂、孤獨、宿命與慾望的情緒。」❿(Marcus, xv-xvi) 有趣的是，就在一九八九年這部以貓王神話爲背景的影片上映後，此書旋即在翌年刊行了第三版，莫非是拜貓王神話的魅力所賜，使兩者之間產生了某種神秘的關聯？

《神秘列車》(博德曼唱片提供)

除了片名對貓王的指涉外，配樂的選擇也別具心裁。片頭曲"Mystery Train"，原是鄉村歌曲樂手Chet Arkins在一九七二年推出之 Me & Chet 專輯中的一首曲子，後經貓王重新翻唱，分別收錄在一九七五的 Sun Collection 與一九七六年的 Sun Sessions 專輯裡。此Sun即是曼菲斯著名的「太陽錄音室」⓫(Sun Studio)，亦是貓王發跡、歌迷朝聖必至的景點之一。因諸多搖

滾樂手⑫在此灌錄專輯，使五〇年代形成的「曼菲斯之聲」，被認為是與「納許維爾之聲」（sound of Nashville）的鄉村音樂鼎足而立的搖滾重鎮。

擔任此部影片配樂的，是饒富盛名的爵士、搖滾樂手約翰‧盧瑞（John Lurie），他與另一位知名樂手湯姆‧韋茨（Tom Waits），常在賈木許的影片中露臉，和爵士搖滾及美國獨立製片的關係匪淺。仔細聆聽，可以發現Lurie的配樂有著爵士的即興風味與細緻技巧⋯如一開頭的空鏡閃過火車奔馳的畫面，僅出現了鐵軌的轟隆聲，繼而在浮現演職員表時，切入首段故事主角日本小情侶強

（Jun）⑬與蜜子（Mitzuko）於車廂內的鏡頭，此時窗外的田園風光形成了另一個「景框」，暗示出這部影片的交錯敘事與多重框架（故事中的故事）。之後，片頭曲"Mystery Train"尾隨小情侶按聽隨身聽的動作進入，造成鐵軌的畫外音與樂曲的畫內音交相疊合，並對應影像上的框中框與敘事上內（歌迷朝聖）／外（神話再現）層面的互文關係。從這片頭二、三分鐘的鏡頭轉換與配樂中，即涵攝了整部影片向貓王神話致意（或諧擬、解構）的主旨，也預示了往後在敘事上的多重輻湊關係。

就在主題曲漸次消隱，日本小情侶抵達曼菲斯站下車後，第一段的敘事隨即由兩人的對話、漫

遊中展開，漸漸揭顯出對貓王神話「無所不在」的再現與重構。兩人街頭信步行至的第一個參觀景點，即是太陽錄音室，主題曲對劇情發展的「影」射，在此產生了第一個微妙的連結節點（node）。

表面上看來，這兩人的曼菲斯朝聖之旅，是隨機而隨興的，但從對白的暗示中，卻透露出另一種刻意安排的「選擇」，以便和影片三段敘事結構的切換、縫合，產生內容／形式上的呼應。這些安排看似隨機地散置著，但卻攸關了情節的發展：首先，是這兩位歌迷身分與年齡的界定──十八歲左右、住在橫濱的日本自助旅行情侶，意味著搖滾樂影響力的「無國界」外，也點出了青少年的特定「迷」族群；其後是兩人在候車室中對參觀地點的討論：太陽錄音室／優雅園（Graceland，貓王的故居）；在公園中對著貓王銅像，關於Carl Parkins／the "King"孰優孰劣的呢喃；以及落腳旅館的房間號碼⑭和敘事轉折的Q點配樂──收音機中電台DJ（Tom Waits的聲音）播出的貓王歌曲〈藍月〉"Blue Moon"⋯⋯等，無一不透露出賈木許有意佈樁的「選擇」線索。因此，從第一段閒散的敘事中，觀者或許還不能掌握錯綜的互涉網絡與謎語般的佈局，但隨著劇情的開展，到最後終於發現曼菲斯、貓王與全片環環相扣的關鍵性，一如拼圖的輪廓彰顯般，圍繞著貓王如影隨形的神話圖象，也於焉豁然浮現了。

若說第一段「遠離橫濱」（far away Yokohama）中的貓王形象，是建構在文獻與話語的堆疊、追尋之上，如參觀「太陽錄音室」時的導覽介紹與旅館❶中蜜子對貓王形象（image）的附比與拆解❶；那麼第二段「鬼魂」（ghosts）的陳述，便是充滿了象徵意味的神話顯影了，流傳在曼菲斯的貓王迷魂故事，化身爲一個有趣的騙局（暗示這則傳說亦是謊言？），穿插在一個徒具表殼的宵小行徑上；而深夜誤入義大利淑女Louisa房內的貓王虛影，相對於客房中懸掛的貓王照片，除了再次凸顯神話／流言、眞／假的模糊界線外，也讓第一／第二段敘事的刻意朝聖／飛機迫降意外鋪排，增添了選擇／隨機的又一對比。

到了第三段統合性結局的「消失在時空中」❶（lost in space）時，對貓王神話顛覆或致意的曖昧性更形明顯：外型肖似貓王而被謔稱爲「艾維斯」的混混Johnny，與被他矇騙的假內兄Charlie及黑人朋友Will Robinson，因Johnny醉酒槍殺雜貨店老闆而不得不驅車逃亡，終於躲入了同一間旅館。在這段過程中，重現了第一、二段主角白日漫遊的街景，造成影像上如（搖滾樂）副歌般的重複效果外；也使整部影片的敘事，貼附著上午、下午、晚間的順時邏輯發生，讓劇情的巧合、疊置，有了合理的依託。最後，由三段敘事的接合點──貓王的歌曲〈藍月〉與早晨的槍聲，把三

段結構統合在一起，形成謎題揭曉的輻湊尾句（coda）：於是小情侶又搭上火車，繼續朝下一站奧爾良⓲前進，又巧遇和Louisa同住一晚的Johnny女友Dee Dee向其借火柴，呼應了片頭在曼菲斯候車室中老黑人借火點煙的橋段；而意外迫降的Louisa搭上飛機返回義大利；至於逃亡中的難兄難弟三人，則在火車與飛機聲中狼狽地駛離曼菲斯，後頭緊跟了追捕的警車。片尾又是空鏡頭下火車駛過，轟隆的響聲再次浮現，頭尾嵌合地完成曼菲斯一日遊的奇遇記，緩緩告別了貓王神話的原鄉。

值得一提的是，這種結構與敘事上的「巧合、隨機、伏筆」安排，似乎與配樂上的搖滾／爵士融合樂風相映成趣。宛若隨興的劇情鋪陳，處處顯見伏筆及詞曲、歷史背景上的互文；而黑、白演員的組合，一方面暗示了地緣的特性，另一方面也象徵了搖滾樂混雜了黑人音樂與白人鄉村歌曲的質素。此外，第一、二段主角的外來者（outsider）身分，卻迷戀或魅惑於貓王神話的再現，與第三段在地者（insider）對貓王的嘲諷、漠視，恰巧形成了主體／他者的截然對比，而這種內／外逆反的顛覆、曖昧性，與這部影片究是建構／解構貓王神話的（相對）解讀，皆投射出某種對心靈或地理界域的跨越動力。這種多重詮釋的可能性，或許正是讓《神秘列車》閃動著逸趣的「神秘」成因吧！

對六〇年代搖滾樂的意識形態解構與重寫：奧立弗・史東的《門》⑲

一九九一年奧立弗・史東拍完以薩滿意象爲主導的摩利森自傳電影《門》後，摩利森自傳 No

One Here Gets Out Alive作者之1的Jerry Hopkins，曾在"Mr. Mojo Rises"⑳一文中披露籌拍《門》的詳細經過：歷經七年內版權的四次易手，更換導演、主角數次後，才終於敲定由史東執導，

並以外型肖似摩利森的方基墨（Val Kilmer）擔綱。Jerry Hopkins表示史東在事前，曾花了許多時間閱讀摩利森的詩文、書籍，並一再翻看The Doors的錄影帶，親臨當年的酒吧、演唱會地點與

《The Doors 精選集》（華納音樂提供）

相關場所，反覆聆聽樂曲，再親自撰寫劇本。他還指出了史東與摩利森的許多相似處：父親是中產階級㉑、大學學歷、同樣是熱愛寫作和電影的文藝青年、皆酷愛實驗並以挑戰極限爲樂（Rocco, p.59-60）。

儘管有著這些相似性，《門》的評價與市場反應也不惡，史東且以此片被冠上詮釋六〇年代精神的電影旗手美譽。但仔細探

究，會發現這位六〇年代詮釋「權威」的導演，其實犯了許多「技術」上的嚴重錯誤；若果這部電影是以「寫實自傳」與「重現歷史」來號召觀眾，那麼將摩利森窄化或矮化為一個被印地安靈魂附身的搖滾樂手、一個盲目挑釁他人與政府的酒鬼、毒蟲，不正是好萊塢電影為人詬病的人物「定型化」與「平面化」翻版嗎？他將摩利森舞臺上「蜥蜴王」、「黑暗王子」的形象，用路邊爬行的蜥蜴來賦比，以呈現「蜥蜴王」的誕生；或利用沙漠中響尾蛇的畫面，顯示摩利森被毒蛇囓咬而神智不清，來彰顯他的非理性成份，模糊地追索一個印地安老人的蹤影……，史東利用這些流動的「印象」攀附，來闡述、烘托他所設想的摩利森，僅有符徵的浮光掠影而缺乏符旨的確切涵義。固然史東在演唱會的氣氛營造、人物的選擇上下過一番苦工，但許多時間上的倒錯與情節的簡化，都不是「鬆動」的技術犯規所能掩飾，顯然是刻意編造的結果：如摩利森與潘蜜拉（Pamela Courson）的相識，在影片的開頭便被塑造成迷幻的「羅蜜歐與茱莉葉」現代版，略過了Carol Winters、Mary Werbelow等摩利森在UCLA時代的女友，以及他與另一位搖滾女樂手Nico㉒相交甚密的過往不提，顯然有違史實。進而把他經蘇格蘭婚約結褵的「法律名義」上妻子、曾任《爵士與流行音樂》（*Jazz & Pop*）編輯的Patricia Kennealy Morrison㉓醜化為女巫的作法，也不無用好／壞、天

真／邪惡的二元區分法來化約摩利森感情世界的嫌疑。

史東在回答一位記者時的陳述，亦可說明他這種隨意附會背後的真正動機與詮釋手法：「我認為他（指摩利森）是一個戴奧尼瑟斯般的人物，請記得，戴奧尼瑟斯是到人間來玩耍與戲謔的神，專門引誘、促使女人發狂，摩利森的許多表演都酷似酒神……因此我把摩利森和異教神靈（pagan spirit）做了許多連結，我認為他對基督教上帝概念的認知有問題，他以為他知道上帝，他崇拜且閱讀尼朵的作品，但他把尼朵的哲學和印地安神靈結合在一起，一種前基督教神祇的意識，騎著大蛇、泛靈論者……，就像你知道他在紐約娶了一個蘇格蘭女巫嗎？我們就是要重塑這些。」❷❹透過史東的重塑或詮釋，摩利森的形象似乎不可避免地被扭曲了。

根據網路上相關網站所蒐羅到的該片影評，幾乎都認定在《門》裡呈現的摩利森，是一個酒鬼、性事無度、罔顧同伴與親人的自私傢伙、無政府主義者、自戀狂、貪戀名利（所以才會遭徐娘半老且恍如巫婆般迷戀巫術的資深女記者所拘為禁臠）……等，這些負面形象，即是六○年代自以為超脫一切規範的嬉皮文化表徵。表面上，史東是在用影像替摩利森作傳，重新炒紅其神話（當代薩滿的地位❷❺；事實上，卻是在逐行好萊塢的意識教化作用，暗喻六○年代雖是自由、無拘的美好年代，

但卻是一個危險、不可信任、放浪無骸、不知節制的暴亂年代——摩利森的自取滅亡就是一個最好的明證。簡言之，史東的「再現」策略，隱匿了作為一個強勢導演與強勢媒體的符號身分，只強調檯面／影像上的符號——摩利森的浮面印象，用其順暢、無縫的剪接方式，以通俗劇喬裝成寫實劇的方式來催眠觀眾，實則是在灌輸一套隱形的意識形態。

此外，《門》片中大量以廣角、長拍旋繞的運鏡所造成的迷幻嗑藥效果，或極具戲劇化、誇張與煽動的情節描述：如大量鋪述摩利森與潘蜜拉的纏綿鏡頭、蓄意強調反政府的舉動、刻畫摩利森醉鬼與暴露狂的形象等敘事架構，則是好萊塢書寫六〇年代搖滾明星的「樣板」模式。在另一部描述同是迷幻搖滾歌手Janis Joplin的《歌聲淚痕》（*The Rose*, 1979）片中，也極力描繪Joplin當年嗑藥、頹廢與離經叛道的生活情境。乍看之下，是以「寫實」的手法重現或鋪陳當年搖滾樂手的故事，事實上卻不脫背後以「戀物癖」和「偷窺慾」交互作用的意識催眠。

在這套行之經年的好萊塢「搖滾電影」生產機制中，樂手若不是被化約成大眾幻想投射的明星、偶像，就是被窄化成單面的狂躁、叛逆、反社會形象；而反映社會／文化／經濟等互動意涵的搖滾樂，在此淪為一個充滿懷舊情致或兼負馴化使命的「符號」，螢幕影像上的「意符」

(signifier)，是一個個代表負面教材、頹靡墮落的搖滾歌手寫照。這些好萊塢用以操控觀眾的傀儡——歌手的螢幕形象，僅是為了滿足大眾娛樂（及其背後隱藏的偷窺與戀物心態）所塑造出來的幻影，這些被物化的敘事主體與被異化的搖滾樂符號互為表裡，成為好萊塢商業大纛下代罪羔羊般的犧牲品，所呈現出的文本與異化主體，僅是隱藏的「資本主義教條」所宰制的平面化、展示客體罷了！而六〇年代搖滾樂或歌手企圖衝破藩籬、挑戰僵化思想的精神，以及極端身體力行的烏托邦試驗色彩，在其中則幾近蕩然無存矣！

在七〇年代保守困境中的突圍與辯證：拉斯・馮提耶的《破浪而出》

馮提耶《破浪而出》的背景，架設在蘇格蘭北方一處保守封閉、敬畏神意的鄉間，每段開頭空鏡遠景（類似十八世紀風景畫）所搭配的七〇年代搖滾曲，相對於紀錄片式的鏡頭語言、低彩度的色調㉖及沉抑的氛圍，成為敘事結構上相當重要的一環。雖然整個故事沒有指出確切的年代，但從配樂的安排上㉗，或可視為是對七〇年代沈悶、保守之社會下女性壓抑（尋求發聲）的縮影。

這些搖滾樂的遠景「插片」，除了指認故事可能存在的時空之外，也兼具了類似希臘悲劇中「歌

隊」（chorus）的多重功用。雖說古希臘悲劇的「古典」特質，似乎和搖滾樂的現代特質扞格不入，但在本質上，兩者卻有著大眾文化集體參與、反應現狀的共通性[28]，也同樣帶有被主流吸納、召喚／抗拒、顛覆的雙面性格。尤其是希臘悲劇慣有的道德、宿命主題，對照《破浪而出》中關於罪與罰、愛與死、神喻（oracles）與犧牲的辯證鋪陳，可說搖滾景片等同於歌隊的「輿論」、敘事作用，在此呼之欲出。

布羅凱特在《世界戲劇藝術欣賞——世界戲劇史》書中對歌隊的定義與闡釋，可作為討論《破浪而出》搖滾景片的輔助參考。他指出歌隊的第一個作用是：「戲劇中的一個角色，表示意見、提出建議，有時還阻礙劇中事件的發展。而幾乎成為定律的是，它總是站在主角的這一邊。」（106）在《破浪而出》一開頭的序幕（prologue），教堂中的神父質問女主角貝絲（Bess, Emily Watson所飾）為何要和陌生的外地人結婚時，貝絲的回答是：他們能帶來音樂！「音樂」隱然成為一個環繫全片敘事的關鍵：是和沒有鐘聲的保守教堂威權勢力對抗的隱喻、是帶來愛情滋潤

《破浪而出》（新力音樂提供）

力量的靈藥、是片名衝破周遭阻浪㉙的象徵；而搖滾樂具有的叛逆、青春色彩，也使片中的配樂成為與劇情對話的另一敘事軸或「角色」。旋即，劇情轉入了第一個景片〈貝絲出嫁〉，由Python Lee Jackson演唱的搖滾樂曲"In A Broken Dream"隨之響起，曲名的〈破碎之夢〉，顯然是對女主角悲劇結局事先按下的伏筆；而穿插在敘事軸線中的八個搖滾景片，也和歌隊「站在主角這一邊」的性質相仿，隨著劇情而貼附著貝絲的遭遇而出現。

即使在婚禮的過程中，暗潮洶湧著兩方（教會執事／貝絲丈夫的油井夥伴、本地居民／外來者）的對峙，以及貝絲近乎病態的敏感反應，隱含某種山雨欲來的潛在威脅，但婚後的溫存與甜蜜，仍與第二段景片〈與強在一起的生活〉出現時由T-Rex唱出的"Hot Love"歌曲互相呼應。有趣的是，插入的搖滾樂曲一方面扣合著劇情的發展，具有情節上的影射、預告、象徵等作用，並形成了音樂／影像上的互文關係；但另一方面，也截斷了流暢的敘事軸，製造出某種疏離的效果，讓可能對故事產生認同的觀眾，能暫時跳脫原有的故事情境，意識到這其中複雜的矛盾鋪述（與刻意安排的故事形式）。

整個劇情的高潮與轉折點，出現在第四段〈強的病情〉（Jan's Illness）與第五段〈懷疑〉的

部分。在第三段時因為貝絲難忍和強分離的生活，在教堂內祈禱與自我對話（顯示其雙重的人格或神性／人性的衝突）的結果，使強在外海油井發生意外而全身癱瘓。被送回貝絲身邊的強，為了愛和其他複雜的心理因素，要求願為他做一切事的貝絲去和其他男人偷情，回來轉述其過程，以便讓他維續對肉體的記憶和求生意志。被認為心智發展有問題、善良而純情的貝絲，在此遭遇到前所未有的道德／罪惡、愛／死亡的選擇衝突，她認為冥冥中的神喻（其實是她的自我投射與化身扮演）與信念，能克服一切的困難，挽救丈夫的性命。於是她強忍心理上的恐懼、厭惡感，試圖衝破內在與外在的藩籬，由一個純真少女變成勾引醫生、到彈子房流連的蕩婦。❸而這兩段景片的搖滾樂曲，則烘托出這種矛盾的神性／人性試煉：由Deep Purple唱出的"Child in Time"❸代表了純真的失落，Leonard Cohen著名的"Suzanne"則影射貝絲的精神問題，尤其是"Suzanne"一曲兼具信仰層面的曖昧意涵，加上歌詞中描繪的人物性情❸，或多或少地映射出貝絲性格的部分原型。

此外，歌隊還具有顯示輿論或作者觀點、分幕、控制劇情節奏等的作用，這點也和《破浪而出》中八個搖滾插片的功能不謀而合。前述兩首搖滾歌曲的詞意，透露了導演（或編劇）對貝絲的同情角度，而這兩個段落（四、五）的劇情轉折，也正好是影片進行時間的中途，搖滾景片規律地出現，

◎ 影樂‧樂影——電影配樂文錄 ◎

跨樂篇

167

不僅能控制、分隔、轉接敘事，和搖滾樂曲式中強烈、明顯的規律鼓奏，也有某種對應的關聯。當然，歌隊的歌唱、舞蹈、舞台上視覺的變換效果，挪移到搖滾景片中，其遠景空鏡與音樂製造出的疏離感，也是影片形式與風格化的特性之一。

到了後半部，第六段〈信仰〉（Faith）由Roxy Music唱出的"Virginia Plain"，劇情急轉直下。貝絲在愛／罪／死亡的多重挑戰下，選擇了義無反顧地遵從「信仰」，而這外表的墮落，使她遭致家庭／教會的放逐厄運，在幽閉社群中孤立無援的情況下，登上了真正病態的惡魔船。㉝接著，在第七段〈貝絲的犧牲〉中，相信「愛能挽救死亡」（love save die）的貝絲，再次上了賊船，終於身受重傷地為愛犧牲。臨終前她絕望地道出「一切都錯了！」但在第八段〈終曲：葬禮〉裡，強卻奇蹟似起身拄杖行走，為了讓貝絲不被神父譴責墮入地獄，他和同伴盜出了貝絲的遺體，在深夜的海上為她舉行海喪，當屍體緩緩沈入大海時，天上響起了陣陣的鐘聲（對比開頭婚禮時缺乏鐘聲的教堂），暗示貝絲的靈魂得到了真正的救贖與天籟的陪伴。

總而言之，這八個插入的空鏡遠景以及和劇情「對話」的搖滾樂曲，除了形式上的作用：使音樂獨立出來，成為不再附屬於劇情之下的「客體」或「歌隊」外；也豐富了內容的多元性，讓敘事

以情節式（episodes）的型態呈現，有著固定的節奏，並使音樂詞義上的象徵、指涉，與情節串連、製造互文性。至於罪與罰、愛與死的弔詭思考，則是馮提耶在片尾巴哈作品第1031號〈西西里奏鳴曲〉第二樂章的沉穆情境後，留待觀眾尋思的命題。；但爲何以巴哈的音樂作結，和劇情主軸韻頹的搖滾樂之間，是否又產生了另一種形式上的拉扯與矛盾，或許是《破浪而出》神／人辯證中潛藏的最後一絲線索吧！

八〇年代至今永恆回歸的反叛課題：丹尼‧鮑爾的《猜火車》

如果說《破浪而出》的搖滾配樂，是對七〇年代或保守教條的一種反抗、突圍姿態的話，那麼《猜火車》中的音樂，就是一種對反烏托邦、反社會心態的徹底擁抱與謳歌。丹尼‧鮑爾用負負得正的極端扭曲來呈現社會底層的青少年「文化」現象，於是吸毒、暴力、性愛、偷竊便和搖滾樂的喧囂、狂躁結合，成爲百無聊賴地抵制正常、傳統、教條之日常生活的工具，背後隱藏的，其實是一個虛無、空洞的反諷（ironic）論述。有趣的是，《猜火車》中游離、模稜的敘述觀點，和《破浪而出》的嚴肅、《神秘列車》的詼諧、《門》的矯揉比較起來，都更爲嘲諷、叛逆和貼近搖滾樂的

《猜火車》（科藝百代提供）

社會性格；而片中樂曲的選擇和調性，不但符合了八〇年代主流的龐克❸風潮，連帶也與影片描摹的青少年族群生活樣貌，有著不可分的對應關係。

這部改編自Irvine Welsh同名暢銷小說的電影，極盡「放大」英國青少年次文化的光怪現象，為了製造話題與爭議性，甚至打出了「這是男人或女人有史以來寫得最好的一本書……，應該賣得比聖經還多本。」的廣告詞，這類誇張、扭曲與嘲諷的說法，在電影中由主角瑞登（Renton）的第一人稱敘述觀點道出，和搖滾樂手輒以煽動、挑釁的言語或行徑塑造反社會形象的作法，不無異曲同工之處。而烘托與刻畫其狂暴、憤世心態的配樂，則充滿了硬式搖滾的反叛色彩──重金屬、龐克、迷幻搖滾、前衛搖滾等，儼然是英國搖滾老將與火爆浪子的集結，拜電影走紅之賜，第二張《再度猜火車》的合輯也跟著搶攻市場，但和一些流行歌曲大雜燴的配樂相較，這兩張原聲帶也頗有充當搖滾專輯的實力；其歌曲與影片內容的互文性，亦是其值得青睞的原因之一。

《猜火車》的開頭，即有意地點出自覺地墮落與渾渾噩噩地（盲從）生活之間的不同，一大堆

《再度猜火車》(科藝百代
提供)

的選擇與質疑，像夢魘似由瑞登的獨白中堆疊而出：「選擇生活、選擇工作、選擇職業、選擇家庭、選擇他媽的大電視機、選擇洗衣機、車子、CD唱機、電動開罐器……，選擇DIY並想著星期日早晨和誰上床，選擇坐在沙發上看著痲痺心智、壓榨靈性的綜藝節目，把一堆垃圾食物往嘴裡塞，選擇到最後行屍走肉、在悲慘的房裡了結一生，除了鳥蛋生出的自私、可惡傢伙來取代你的難堪之外，什麼都沒有！選擇你的未來、選擇生活……，但為何我卻做這些事？」說穿了，這夥人是用具有「個人風格」的反叛姿態，來挑戰一成不變、令人生厭的呆板生活，及其中所蘊藏的毫無生趣價值觀與「健康寫實」態度。

瑞登的吸毒、卑鄙（Begbie）的暴力與粗鄙、黛安（Diane）的陽奉陰違與雙面性、變態男（Sick Boy）的同性戀與戀物癖傾向、屎霸（Spud，馬鈴薯之意）的腦袋鬆軟狀態，都是某種社會邊緣性格的典型。相對於這群狐群狗黨，是作為對照組的湯米（Tommy），踢足球健身、不嫖賭、不吸毒、定期與女友交歡的湯米，在正常的表面下也隱藏著不自知的墮落危機，他由正而負

的下墮曲線與悲慘的結局（因貓身上的寄生蟲侵入腦部而潰爛身亡），正好與瑞登由剝返復的「洗心革面」（盜走大夥一起販毒的鉅款，重新開始人生）發展，呈現強烈的對比。而在這些情節鋪述的背後，其實還是前述選擇──正常／叛逆、自覺／混噩──的一再推演與排列。作者或導演有意無意地向觀衆投出了一個主題式的設問：不經過撒旦或惡魔的試煉，就無法成爲眞正的天使；沒有徹底墮落的反叛性格，就難以擁有破釜沈舟的革新意志力？只有瞭解毒品（或性愛）的人，才能抵抗毒品的誘惑，片尾瑞登的「成長」（或妥協）就是一個最好的例證。但是瑞登員的接受或進入正常的社會秩序之中嗎？他脫逸、詭譎的不確定姿態，到了結尾仍是一個未解也不須解的謎，因爲該片的衷旨，並不在寫實的描述、再現（representation）上，而毋寧是一個負載了社會指涉的象徵與弔詭命題──正與反何者更接近人性的眞（正）義。

這個選擇性的命題，近似於尼采對現實界「永恆回歸」（eternal return）的哲學思維，米蘭‧昆德拉（Milan Kundera）在《生命中不可承受之輕》一書中是如斯闡釋這個概念的：「試想每件事都以我們曾經驗到的方式重複出現，這種重複是永無止盡的！這個瘋狂的神話意義何在？……永恆回歸的概念暗示了一種觀點，認爲事物以超乎我們所知的方式顯現。」（Kundera, 3-4）因此

「在永恆回歸的世界裡，無法承受之責的重量，壓負在我們所做的每個舉動之上。」(5)所以瑞登的吸毒是爲了戒毒而存在，他的背叛同黨是爲了「反叛」原則的履行，在表面的舉動下隱藏了不爲（正常）人知的邏輯與法則：吸毒的誘惑等同於正常規範的誘惑，而這種充滿了矛盾的辯證性格，便是《猜火車》裡永恆回歸的主題，也就是「自毀是爲了自我超越」的實踐論述，亦即搖滾樂六〇年代叛逆精神的遺緒與薪傳。某方面來說，六〇年代的搖滾神話已然遠逝，不可能重返時光之流，是一個虛影、空洞的符徵、碎裂崇高而遙不可及，但它的鬼魂與徒子徒孫卻不斷地借屍還魂，撞擊那社會道德虛假的外殼與列柱，在這點上《猜火車》的敍事與搖滾配樂裡應外合，重現了六〇年代迷幻搖滾對於藥物、性愛、反社會議題的訴求。

當然搖滾樂在片中，也是一個充滿互文性的話題，毒品、藥物或犯罪手法的求變，和音樂的演進相提並論，David Bowie、Lou Reed、Iggy Pop等幕後歌手的名字，不時在片中冒出，充當閒扯淡的內心獨白（與配樂／影像互涉的暗示）。在小說中是否有這樣的書寫，我們不得而知，但擔任配樂統籌的David Bowie是否有意自我嘲諷，或是導演刻意地幽這些樂手一默，就頗耐人尋味了！至於詞曲對情節、人物的指涉，對迷幻藥物、性愛、墮落情境的描繪，在此也就無需一一贅述

了。

最後，從賈克‧阿達利（Jacques Attali）在《噪音：音樂的政治經濟學》一書中的陳述，或可作爲搖滾樂和社會、文化辯證關係的註脚，也爲搖滾樂與電影之間相互吸納、轉化、對應等互文性，提供了一個政治經濟學的思考角度。他認爲「整部音樂史是噪音如何被含納、轉化、調諧，進而傳播、製造出新社會秩序的政治經濟史」（廖炳惠，序xi），而「音樂，作爲社會的鏡子，讓我們注意到這個不言自明的公理：社會遠比經濟學範疇所要我們相信的要多得多」（阿達利，2），經過組織化後的噪音──音樂，是理解社會構成與符號的工具，「它意味著秩序，但同時也預示了顚覆。及至當作當品交易，它又在資本與表演事業的發展與創造中參與一角。音樂被盲崇爲商品，正可作爲整個社會演進的例證。」(3)如果把引文中的音樂一詞，更縮焦地替換成「搖滾樂」，那麼搖滾樂與電影工業、資本主義愛恨交織的矛盾關係，也許可以延伸出關於搖滾電影的另一條論述軸，但這已經超出筆者（有限觀點）的討論範疇，況且也爲時晚矣了！因爲這已到了最後一行的底線了。

註釋──

❶ 在查理・布朗（Charles T. Brown）所著的《搖滾樂的藝術》第三章中，曾指出搖滾樂的起源，受到了黑人福音與靈歌、白人鄉村歌曲以及爵士、藍調等樂種的諸多影響，他認為早期搖滾明星的成功秘訣，在於巧妙地揉合了黑、白音樂傳統，加上整體行銷策略、獨特的舞台魅力等原因所促成。

❷ *Rock Around the Clock* 是比爾・黑利於一九五四推出的搖滾樂專輯。

❸ 一九六四年二月披頭四首度前往美國舉行演唱會，其漂洋過海的異國形象與別具一格、注重旋律的新樂風，頓時在美國造成轟動，旋即發行的《一夜狂歡》專輯電影，更使披頭四的知名度水漲船高。

❹ 《一夜狂歡》片中的配樂，包括了 "I Should Have Known Better"、"And I Love Her"、"Tell Me Why"、"If I Fell"、"Money Can't Buy Me Love" 等多首披頭四的暢銷單曲。這部以低成本（五十萬美金）、短時間拍攝卻小兵力大功的影片，新穎的攝製手法，亦得到了不斐的評價，曾獲得該年奧斯卡金像獎最佳原著劇本與最佳配樂的雙重提名。

❺ 查理・布朗將披頭四的搖滾樂劃分為三個時期，一九六二年至一九六四年的早期階段、一九六五年至一九六六年

的中期與一九六七年至一九六九年的晚期，成認披頭四的最佳專輯《寂寞芳心俱樂部》(Sgt. Pepper's Lonely Hearts Club Band)、《艾比路》等，皆出自晚期之手。

❻ 這些影片的出品，或許是受到了英國搖滾「奇男」派搖滾 (Glam Rock) 華靡扮裝的影響，大衛‧鮑依是奇男派的鼻祖之一；性別越界與同性戀的議題被帶入其中，而八〇年代英國的喬治男孩 (Boy George) 與現今日本的視覺系美少男，或可視為這派搖滾的末裔。澳洲片《沙漠妖姬》中的扮裝皇后 (Queen) 與瑪丹娜 MTV 中的 "Vogue"舞姿，是九〇年代受到這系搖滾餘波加上熱門性別議題影響的視像顯例。

❼ 大衛‧鮑依與電影的互動關係，頗值得研究──例如他某張專輯，是暢銷電玩遊戲改編而成影片《魔王迷宮》的配樂；他與阪本龍一在大島渚《俘虜》(Merry Christmas, Mr. Lawrence) 中的對手戲及此片音樂意識流的運用手法；替《猜火車》等片擔任配樂工作；以及許多單曲被應用於相關影片之中……，皆可串連討論之。

❽ Denis Lavant 在《壞痞子》一片中飾演暗戀 Juliette Binoche 的青年，類似的組合也出現在 Leos Carax 備受矚目的下一部影片《新橋戀人》(Les Amants du Pont-Neuf, 1991) 中。

❾ 如其廣角鏡頭下歪斜的影像，像是電吉他故意擴大而產生的失真音效。

❿ Greil Marcus 的這番話，或可作為進入七〇年代後，即開始對六〇年代搖滾盛世的緬懷與神話建構。

⓫太陽錄音室是發掘貓王的錄音師Sam Philips所籌組的第一家唱片公司，旗下擁有Jerry Lee Lewis、Johnny Cash、Carl Parkins與貓王等知名搖滾樂手。儘管貓王的第三任經紀人Colonel Tom Parker安排他與太陽唱片解約，藉著電視、電影與演唱會等整體性行銷，捧紅了貓王，但太陽錄音室卻是貓王神話誕生的第一個關鍵點。

⓬在第一段日本小情侶參觀「太陽錄音室」，導覽小姐快速的介紹台詞中，即道出了一連串在此錄音的知名樂手名字。

⓭飾演Jun的日本演員Masatoshi Nagase（成瀬敏男），也是羅倬瑤執導的港片《秋月》中的男主角，在此片中流暢的英語對白，對照《神秘列車》中對英語一竅不通的Jun，別有一番趣味。

⓮三段故事中的主角毗室而住。

⓯這間旅館是曼菲斯當地著名的貓王遺跡之一，有趣的是，相對於酒吧、雜貨店與理髮店名一再顯現的伏筆安排，此旅館名稱卻始終未曾「顯現」。

⓰將貓王的頭像表情，對等於中東國王、佛陀、自由女神、瑪丹娜……等，作為歌迷將貓王神話「極端擴大化」的表徵。

⓱從對白中可以得知，"Lost in Space"是某個英國影集的名稱，裡頭有個主角的小男孩就叫做Will Robinson。

跨樂篇

18 他們將去拜訪奧爾良著名歌手Fats Domino的勝地。在第一段中即按下了伏筆,從收音機播出〈藍月〉後,DJ接著播放的是Fats Dmonigo原唱的 "Lonely Rose" 一曲可知。

19 本段部分節錄自拙文〈一個搖滾神話的建構與解構——九〇年代的Jim Morrison再現與詮釋循環〉,請參見《中外文學》第二十七卷第七期 (1998: 12),pp.146-179。

20 Mr. Mojo Rises是Jim Morrison最後一張專輯L. A. Women裡同名單曲所創造出來的人物,是其名字縮寫轉化的代碼,也是他詐死潛往巴黎後,與經紀公司聯絡的名字。據傳Morrison於一九七一在巴黎寓所驟逝後,同年其餘成員推出了Other Voices,翌年再合出了Full Circle後,彷彿預示了圓圈的終結,不久The Doors便宣告解散,Full Circle成為這個樂團最後的一張專輯。

21 史東的父親是華爾街的股票經紀人,摩利森的父親是海軍上將。

22 原籍南斯拉夫的Nico,曾在費里尼的電影《甜蜜生活》中演出過,早期擔任過巴黎的時裝模特兒,二十三歲時在紐約結識安迪・沃荷,主演了其實驗電影Chelsea Girl後,加入重要的龐克搖滾樂團Velvet Underground,在一九六八單飛的第一張專輯中,大多是演唱Bob Dylan、Lou Reed撰寫的歌曲。一九六九年出了第二張個人專輯The Marble Index,便呈現驚人創作成績,和Jim Morrison的影響不無關係。兩人的交往與神祕過往,可由Richard

Witts所著*Nico: The Life and Lies of an Icon* (London: Virgin Books, 1993) 中略窺一二。

㉓ Pamela是Morrison私下認定的妻子，一起到巴黎去，但並未真正舉行婚禮，她成為Morrison遺產的唯一受惠人，在她於一九七四因吸食海洛英過量致死後，兩家人曾為遺產分配的問題而對簿公堂。

㉔ Richard Goldsteinin所寫"Jim Morrison Plays Himself" in *The Doors Companion*, p.138.

㉕ 摩利森作為六○年代反叛英雄與迷幻搖滾的象徵，至今有許多層出的專文討論，尤其是"The End"對美國文化的史詩性指涉，與柯波拉 (Francis Capolla) 在《現代啟示錄》片首對此曲的挪用，是當代文學評論界常見的引述議題 (issue) 之一：如布希亞 (Jean Baudrillard) 在《擬仿物與擬像》pp.121-126的討論。

㉖ 全片介乎黃、褐的色調，好像曝光過度的膠捲沖洗後的結果，又似陳年的老照片泛黃的色澤。

㉗ 整張原聲帶收錄的十二首曲目中，除了末尾巴哈的奏鳴曲、Leonard Cohen的"Suzanne" (1968)、Procol Harum的"Whiter Shade of Pale" (1967) 外，其他全是一九七○年至一九七三年間的搖滾樂。在歌詞上對影片劇情與女主角的遭遇，有著預示、說明、隱喻等互文作用。

㉘ 希臘悲劇每年定期的比賽、匯演，上萬觀眾席的圓形劇場設計，以及劇作家創作和雅典城邦社會、政治局勢的密切關聯，或可對照於搖滾樂的反映（或反叛）時潮、排行榜的變質性競賽指標、大型演唱會的作用等部分對大眾

生活的影響。

㉙ 在此，容易令人想起Jim Morrison成名曲"Breaking on the Through"中挑戰成規的指涉。

㉚ 純真少女與蕩婦是父權中心思想下，女人出現時的兩種既定典型。但在《破浪而出》中貝絲的角色塑造，卻模糊了其固定的印象：她的純真樣貌中隱藏了不安的情緒風暴，在蕩婦的行徑中卻顯露了為愛犧牲的悲情。

㉛ 整首曲子長10.16分鐘，從柔美的旋律逐漸演變成狂躁、焦慮，乃至最後狂亂的嘶吼，對貝絲的悲劇含有某種影射的意味。

㉜ 蘇珊領你下到她河岸邊的住處／你可以聽見船駛過的聲音／你可以在她身旁度過一夜／而你知道她有些瘋狂／但這正是你為何想待在那兒的原因／而她還供給你茶和橘子／這些一路自中國而來／當你有意地和她說話時／才知你沒辦法給她愛。／於是她讓你接上她的波長（wavelength）／且讓河流回答一切／所以你是她永遠的愛人／所以你想要和她一起旅行／所以你想盲目地浪遊著／你知道她會信任著你／因為你碰觸她完美身體時／是用心去碰觸的。耶穌是個水手／當他在水上行走的時候／他花了很長的一段時間凝視／從他孤單的木製塔樓中。／當他清楚地確知／只有行將溺斃的人們能看見他時／他說：「直到海能讓他們自由時／所有的人都將成為水手」／但他自己已經破滅／早在天幕開啟之前／直此之故，幾乎所有之人／他像塊石頭沈入你的智慧之底。／

而你向要和他一起旅行／你想要盲目地浪遊著／你想或許你會相信他／因為他碰觸你完美的身體時／是以心碰觸的。以上是全曲三的段落中第一、二段歌詞的迻譯，從中可以發現和《破浪而出》劇情對應的愛情、信仰與質疑等成分。

㉝船的流浪與墮落意象，對照於陸地的封閉與隔絕，未嘗不是一絲可能逃逸的機會。因此，船成為該片「破浪」的弔詭象徵。

㉞龐克（Punk）的樂種在七〇年代末期已然出現，但卻是在八〇年代成為正宗主流，David Bowie、Iggy Pop都是龐克「教父」級的人物，也是《猜火車》裡不時出現的暗喻象徵。

參考書目

Michael Henry Heim trans., Milan Kundera, *The Unbearable Lightness of Being*. London: Faber and Faber, 1984

John Rocco ed., *The Doors Companion*. New York: Schirmer, 1997.

Greil Marcus, *Mystery Train*. London: Omnibus Press, 1975.

胡耀恆譯，布羅凱特著《世界戲劇藝術欣賞——世界戲劇史》。台北：志文，(一九七四) 一九八九。

宋素鳳、翁桂堂譯，賈克・阿達利《噪音：音樂的政治經濟學》。台北：時報，一九九五。

洪凌譯，尚・布希亞著《擬仿物與擬像》。台北：時報，一九九八。

林芳如譯，查理・布朗著《搖滾樂的藝術》。台北：萬象，一九九三。

方無行著《搖滾黨紀》。台北：萬象，一九九四。

〈電影點唱機：音樂潮流與電影類型〉專題：影響雜誌第九十一期 (1998: 1)，頁十六—四十四。

誌　謝
Acknowledgement

ECM Records

水晶唱片

科藝百代

風潮唱片公司

博德曼唱片

華納音樂

新力音樂

滾石唱片

福茂唱片

磨岩唱片

環球音樂

國家圖書館出版品預行編目資料

影樂・樂影——電影配樂文錄 / 劉婉俐著. --
　　初版. -- 台北市：揚智文化，2000 [民 89]
　　面；　公分. --（揚智音樂廳；12）

　　ISBN　957-818-089-6（平裝）

　　1. 電影音樂

915.7　　　　　　　　　　　　　　88017068

影樂 ・ 樂影———電影配樂文錄　　揚智音樂廳 12

著　　　者／劉婉俐
出 版 者／揚智文化事業股份有限公司
發 行 人／葉忠賢
總 編 輯／孟　樊
執行編輯／鄭美珠
登 記 證／局版北市業字第 1117 號
地　　　址／台北市新生南路三段 88 號 5 樓之 6
電　　　話／(02)2366-0309　2366-0313
傳　　　真／(02)2366-0310
E - m a i l ／tn605547@ms6.tisnet.net.tw
網　　　址／http://www.ycrc.com.tw
郵政劃撥／14534976
印　　　刷／偉勵彩色印刷股份有限公司
法律顧問／北辰著作權事務所　蕭雄淋律師
初版一刷／2000 年 3 月
I S B N ／957-818-089-6
定　　　價／新台幣 180 元

南區總經銷／昱泓圖書有限公司
地　　　址／嘉義市通化四街 45 號
電　　　話／(05)231-1949　231-1572
傳　　　真／(05)231-1002